漫畫新手逆襲！

噠噠貓 著

秒懂男女頭像怎麼畫

ALL THINGS ABOUT MANGA
FOR NEW FRESH

漫畫新手逆襲 vol.❶
秒懂男女頭像怎麼畫

出　　　　版／楓書坊文化出版社
地　　　　址／新北市板橋區信義路163巷3號10樓
郵 政 劃 撥／19907596　楓書坊文化出版社
網　　　　址／www.maplebook.com.tw
電　　　　話／02-2957-6096
傳　　　　真／02-2957-6435
作　　　　者／噠噠貓
港 澳 經 銷／泛華發行代理有限公司
定　　　　價／320元
初 版 日 期／2020年10月

國家圖書館出版品預行編目資料

漫畫新手逆襲 秒懂男女頭像怎麼畫 ／ 噠噠貓
作. -- 初版. -- 新北市 ： 楓書坊文化,
2020.10　面；公分

ISBN 978-986-377-624-6 (平裝)

1. 插畫　2. 人物畫　3. 繪畫技法

947.45　　　　　　　　　　109011186

「有沒有什麼辦法，讓我可以馬上畫出好看的漫畫呢？」

相信這種有點「偷懶」的想法，都曾在各位讀者的腦海中出現過。接下來你可能要問了，難道這套「漫畫新手逆襲」就是可以讓人瞬間變成「大神」的「金手指」嗎？

抱歉，並不是這樣的。

任何事情的成功都不是一蹴而就的，任何一門技藝的熟練掌握也沒有捷徑可以走，想要畫得好只有勤加練習。但在向著「大神」進化的過程中，我們可以選擇路線和方法。這套書雖然不能讓你從新手一下子變成職業漫畫家。但它確實可以加快你前進的腳步，讓你可以更早地實現從畫渣到達人的逆襲。

- 拒絕「大厚本」，集中注意力，目標明確，將問題逐個擊破！
- 拒絕「一鍋燴」，理清知識點，合併「同類錯誤」，一次性解決一類問題！
- 拒絕「理論派」，能用圖說話，絕不長篇大論，重點部分看圖秒懂！

教你各種繪畫套路，像解題一樣用「公式」畫漫畫，真的可以速成！

在這本書中，我們將詳細介紹繪製女性和男性頭像時所需的各種知識點，讓你徹底明白關於比例關係和角度透視的一系列問題。再也不用擔心畫出來的角色出現「嘴歪眼斜」、「面目可憎」等問題。

本系列圖書共有《秒懂男女頭像怎麼畫》《秒懂結構比例怎麼畫》《秒懂表情神態怎麼畫》以及《秒懂構圖動作怎麼畫》四冊，更多內容敬請期待！

噠噠貓

目 錄

前言

第3章

頭像的高階畫法

第 **1** 章

事半功倍的學習法

學習新事物可以從瞭解它的學習方法入手，在不斷的嘗試中分析問題並製訂相應的學習計劃，能使你更快地掌握。

新手期會遇到的各種問題

5 頭髮要怎麼才能畫出層次感呢？總感覺自己畫得不對勁。

1 畫出來的人物總顯得髮量少，還是「大餅臉」，怎麼辦呀？

6 少女漫畫中那種帶著「星星」的眼睛是怎麼畫的？我畫出來就是「魚眼」。

7 畫不了長線條……

2 一畫仰視角度就變成外星人了，俯仰比例變化有規律嗎？

3 想畫自己的個性頭像，但不知道如何下筆……

4 只會畫正面，但又很難畫得對稱，有什麼竅門嗎？

8 鎖骨和脖子上的青筋要怎麼畫呢！

10 可以臨摹得很像，但就是畫不出屬於自己的角色，怎麼辦呢？

9 只畫頭部很簡單，但想加上手和動作又不協調……

11 自我感覺良好，但是別人總說比例不對，該怎麼檢查呢？

12 半側面和側面的五官怎麼畫都很奇怪，有什麼解決辦法嗎？

解決問題的前提是思考

問題的本質及歸類

造型基礎

1
8 } 結構
12

2 4
9 11 } 比例

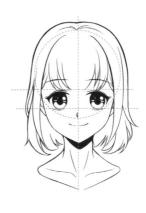

細節表現

5
6 } 深入刻畫
7

創作

3
10 } 綜合運用

瞭解學習的方向

學會觀察，瞭解比例和結構的基礎知識才能解決造型問題。

造型基礎

觀察 → 比例 → 結構

在大量的臨摹練習及素材積累的前提下。

細節表現　　　創作

線條、質感以及元素搭配等知識的積累。

別人的經驗加上已有知識的融會貫通，以及自己的設計想法。

本書的主旨及學習指導

一、序章
學習方法的指導。

⬇

二、基本結構
基礎知識的講解。

⬇

三、高階畫法
知識的擴展與應用。

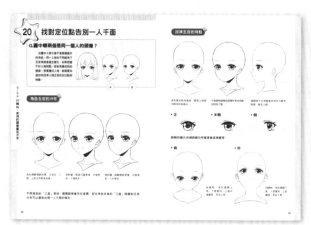

頭部的基本結構

第2章集中講解關於頭部結構、角度以及頭頸肩的銜接位置，同時還講到五官和頭髮的畫法等細節刻畫問題。

自我檢查與修改

頭髮線條太過粗糙
▶ P.74

頭髮沒有質感
▶ P.74

眼睛造型不好看
▶ P.33

頭頸肩銜接錯位
▶ P.70

肩膀僵硬
▶ P.70

後腦勺偏薄
▶ P.74

耳朵比例不對
▶ P.49

臉型不美觀
▶ P.22

五官不協調
▶ P.27

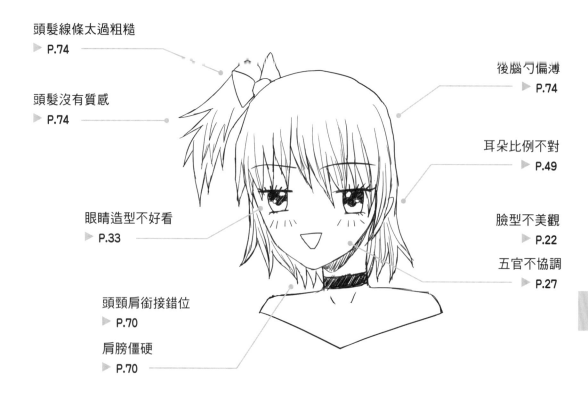

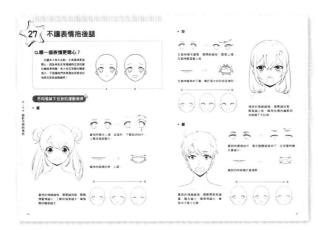

頭像的高階畫法

在第2章的基礎上進一步提升。結合角色設計、表情、手部動作和頭像構圖的實例，讓讀者繪製出屬於自己的「動漫頭像」。

學習要點：

1. 用立體的角度思考事物。
2. 整體性和統一性。
3. 比例是繪畫的關鍵點。
4. 細節刻畫是豐富畫面的關鍵。
5. 線條練習是基本功。
6. 設計的簡單方法
7. 瞭解身體的關節。
8. 神態刻畫是綜合技能的提升。

檢查要點：

- 頭部結構有沒有立體感？
- 臉和五官的角度一致嗎？
- 五官的比例和位置正確嗎？
- 眼睛的細節刻畫了嗎？
- 頭髮的線條流暢嗎？
- 髮型可愛嗎？
- 脖子的位置畫對了嗎？
- 肩膀有沒有特別粗壯？
- 人物的表情生動嗎？

如何持續地提升畫技

瓶頸期的解決方法

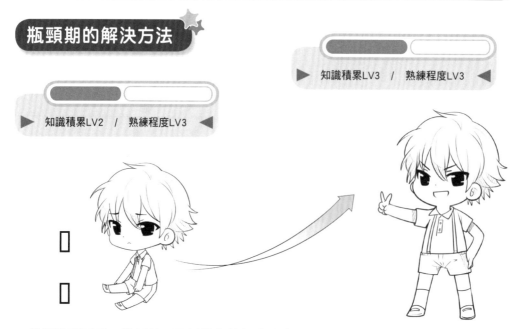

▶ 知識積累LV2 ／ 熟練程度LV3 ◀

▶ 知識積累LV3 ／ 熟練程度LV3 ◀

　　學習畫畫不是一蹴而就，而是階段性提升的事，在繪畫技能提升的過程中時常會遇到即使手上功夫再好，也不能畫出想要的東西的時期，這就是所謂的「瓶頸期」。

　　這個時候就需要停下來多看看資料，多欣賞好的作品，提升自己的眼界和審美能力，等到知識積累大於手上功夫的時候就能進步了。

第2章

頭部的基本結構

想畫好動漫頭像，一定要將頭部基本結構的相關知識掌握紮實。接下來我們將從頭部構成和五官比例開始，一起學習這些關鍵的基礎知識！

Q. 你是不是也經常這樣畫頭像？

從五官局部入手，你也有喜歡哪裡就先畫哪裡的習慣嗎？其實這樣畫很容易忽視頭部的整體結構，容易出現造型不準的情況。下面就來學習頭部構成和頭像的正確繪製順序吧！

頭部的構成

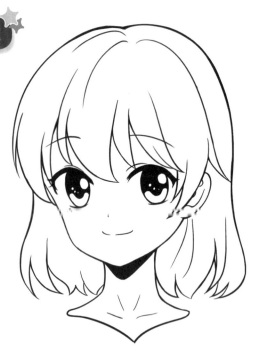

• 五官知識點

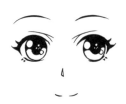

五官在臉上的比例、位置關係以及角度的畫法。

• 頭型知識點

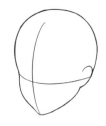

頭型和頭部的立體感。

• 髮型知識點

頭髮的體積感，生長方式以及髮際線。

• 頭頸肩知識點

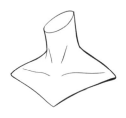

頭頸肩的結構與銜接以及運動方式和誤區。

頭像的正確繪製順序

 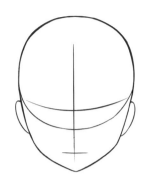 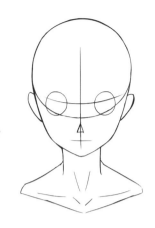

1 繪製出圓形代表基礎頭型，定位「十字線」。

2 細化臉型的輪廓。

3 畫出頸部，根據「十字線」定位五官。

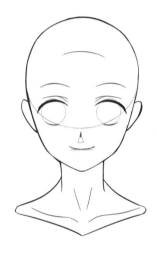

4 根據「三庭五眼」確定五官的準確位置和形狀。

5 細化五官並確定頭髮厚度和輪廓。

6 最後進行細化和調整，頭部的繪製就完成了。

小知識 **素描和解剖是人體結構的基礎**

前面分部位的繪製方法是為了方便理解。如果需要詳細瞭解人體結構，可以借鑒伯里曼的《人體結構繪畫教學》。

 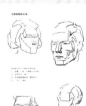

02 三張圖理解頭部立體感

Q. 這是你常有的錯誤嗎？

右圖中 A、B 兩組臉，半側面的臉看起來沒有區別，但是從正面看就能發現 A 組看起來很奇怪，這是因為 A 組的臉沒有考慮頭部的空間關係，導致五官實際上是錯位的。

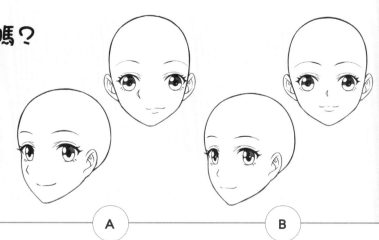

A　　　　B

正面頭部的立體感表現

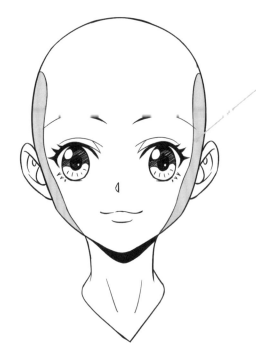

臉不是平面，而是有稜角的。

假設光源在人物正前方，外眼角到耳朵的區域因為受光較弱呈現灰色。這個區域就是「側面」，是表現頭部立體感的關鍵。

將頭部簡化為幾何圖形，可以明確看出「側面」的添加讓頭部變得更加立體了。

半側面的頭部立體感表現

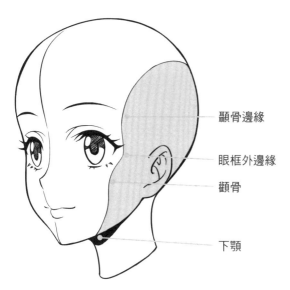

顴骨邊緣

眼框外邊緣

顴骨

下顎

從半側面觀察會發現「側面」只有耳朵，不包括其他五官。

可以用「哨型」來理解頭部，臉部的中線也要減去「側面」後再對稱劃分。

側面的頭部立體感表現

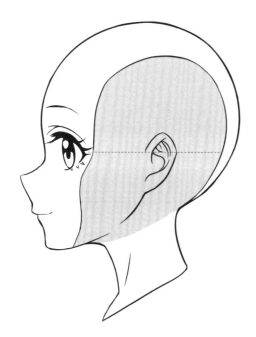

從正側面可以看到完整的「側面」區域像一個逗號，耳朵位於這個逗號圓形部分的中心。

正側面時，白色的「正面」區域最窄，只能放下一隻眼睛。

03 一張圖看懂男女頭部輪廓規律

Q. 哪一個頭部輪廓是男性？

如果不看五官，你能從臉型區分出男女來嗎？右圖的 A 和 B，哪個是男性的臉呢？答案是 B。你能說清男女頭部的區別是什麼嗎？在畫的時候又怎麼區分兩者的特徵呢？

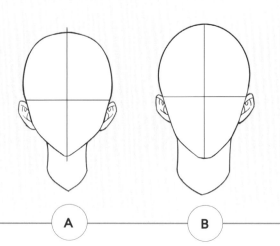

A B

男性頭骨與女性的區別

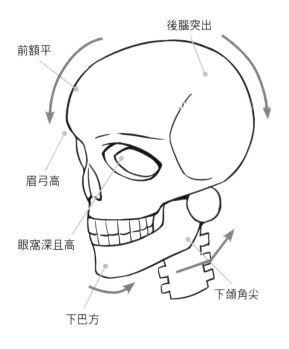

前額平
後腦突出
眉弓高
眼窩深且高
下巴方
下頜角尖

男性的頭型偏長，骨骼方正，稜角分明。

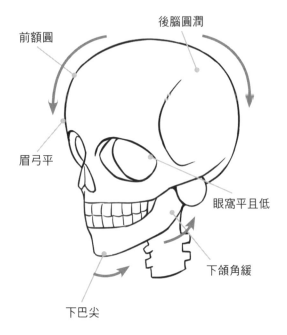

前額圓
後腦圓潤
眉弓平
眼窩平且低
下頜角緩
下巴尖

女性頭型偏圓，骨骼秀氣，轉折圓柔。

男性女性臉部輪廓的對比

• 正面

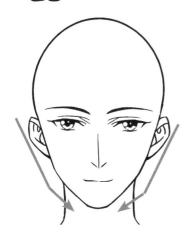 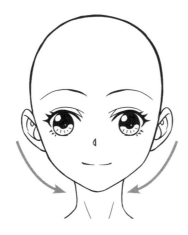

從正面看，男性腦袋長下巴寬，下頜角明顯。女性腦袋圓下巴尖，臉頰要畫軟。

• 半側面

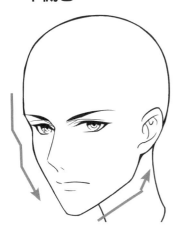 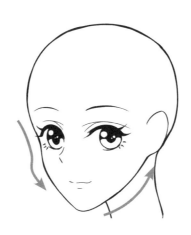

從半側面看，男性輪廓起伏大，下頜轉角硬。女性輪廓較柔和，下頜角度緩。

• 側面

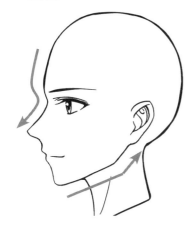 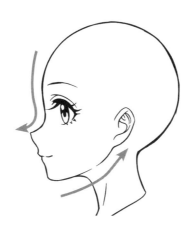

從側面看，男性的鼻梁挺，眉骨銳眼窩深，稜角分明。女性的額頭圓潤，鼻子短翹，眼睛大而圓，秀氣可愛。

04 臉顯大竟是因為頭畫小了！

Q. 哪一張臉是正常大小？

右側A、B兩圖中，哪張臉看起來更大？大多數人都會覺得A比較大對吧，其實A和B一樣大，但是A的頭相對較小，所以整體看起來臉會比較大。只有瞭解頭部的真正大小才能解決這個問題。

Ⓐ Ⓑ

如何判斷真實的頭部輪廓

我們一般會將頭與頭髮之間留出一些空間，看作頭髮的厚度。

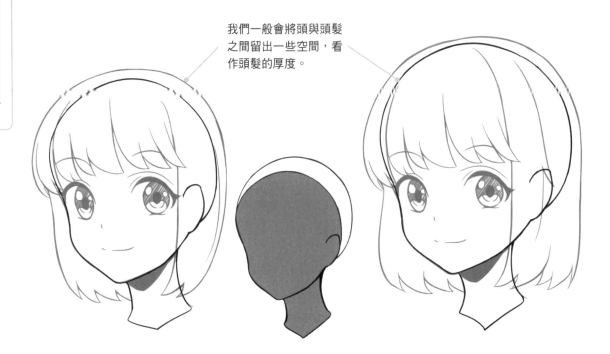

把頭髮的厚度減去後，從勾畫出來的線條就能看出A、B兩圖實際的頭部輪廓，通過重疊對比可以看出，A、B的臉部一樣大，但是圖A的後腦勺相對較小一些。

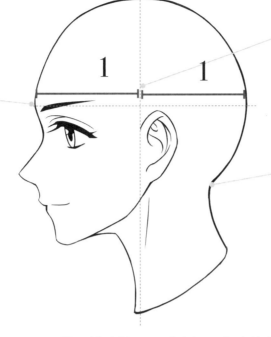

接近眉弓的位置正好是頭部圓形最寬的位置。

側面看靠近耳朵的豎線正好穿過圓心，平分左右兩邊。

後腦勺與後頸的連接處對應鼻子底端和耳朵下方的延長線上。

可以將側面除去下巴的頭部看作圓形，下頜骨剛好在過圓心的縱軸上平分頭部。

通過縱向輔助線可以看出側面角度的後腦勺大小為圓形的一半。

• 角度變化下的頭部變化

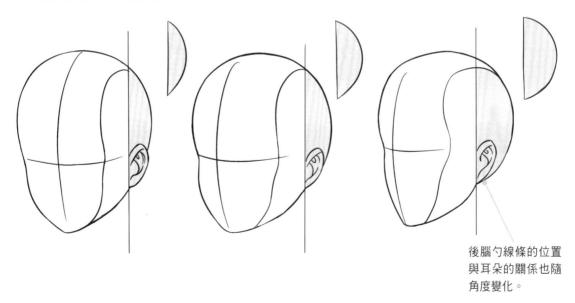

後腦勺線條的位置與耳朵的關係也隨角度變化。

轉動頭部分別到30°、45°和60°的角度時，後腦勺的大小也隨之改變：角度越大，能看到的後腦勺就越多。

05 臉型好看的關鍵是下巴

Q. 一不小心就會畫成這樣的「瓜子臉」?

很多人畫臉的時候總是覺得尖下巴好看就忽略下巴的轉折,導致畫成了圖A這樣的錐子臉。要不就是不知道該在哪裡轉折,畫出圖B那樣的臉型。其實都是不確定下巴轉折的位置導致的。

Ⓐ　　　Ⓑ

正面下頜骨的轉折

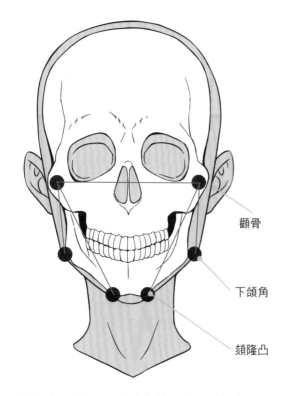

顴骨

下頜角

頦隆凸

正面臉型的關鍵是圖中的三對骨點,要注意在下巴上有兩個骨點,不要把下巴畫得太尖。

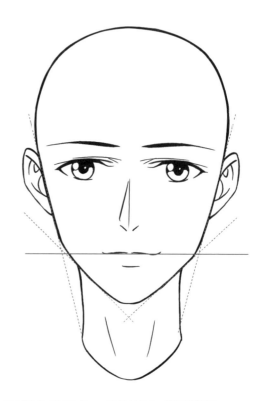

下頜角的轉角一般對應在嘴巴附近。

22

半側面下頜骨的轉折

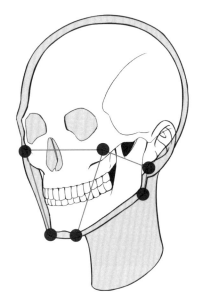

雖然影響半側面輪廓的只有五個關鍵點，但腦子裡要有第六個點的概念，這樣畫出的臉才會更有立體感。

注意在這個角度下，顴骨不要畫得太凸出。

側面下頜骨的轉折

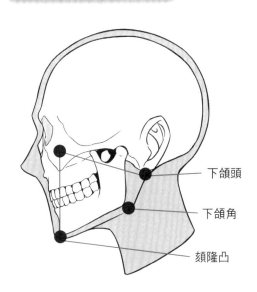

下頜頭

下頜角

頦隆凸

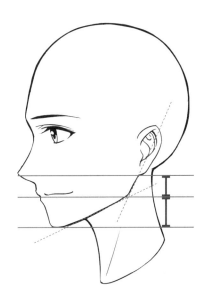

側面下巴輪廓的關鍵點是右下的三個點，但顴骨的位置會影響到眼睛的位置和臉頰的弧度，也是很重要的。

下頜的位置與鼻尖對應，頜角在整個下巴 ⅓ 處的位置。

06 如何用好「十字線」

Q. 你出現過這些錯誤嗎？

圖 A 沒有考慮到「十字線」的對稱作用；圖 B 沒有考慮到「十字線」與五官的聯繫；圖 C 是沒有考慮到「十字線」在臉上是有弧度的。要想避免這些錯誤，瞭解「十字線」的真正位置和用法是關鍵。

Ⓐ Ⓑ Ⓒ

五官在「十字線」上的位置

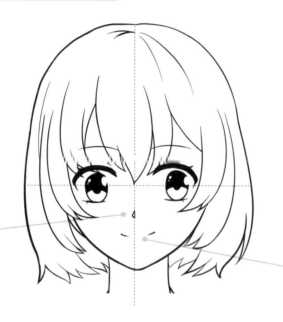

鼻子位於「十字線」縱軸上，中心向下⅓處。

眼睛在橫軸上，分別在左右臉部的½處。

嘴巴在「十字線」的縱軸中心向下⅔處。

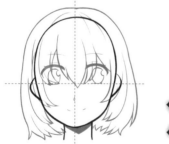

眼睛太靠上導致臉部比例看起來不協調。

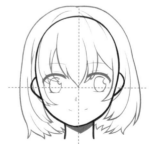

將雙眼向下移，保證在「十字線」橫軸上。

「十字線」的對稱性

● 正面的對稱性

距離相等

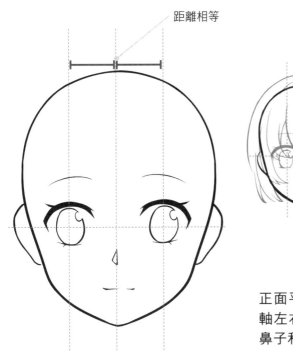

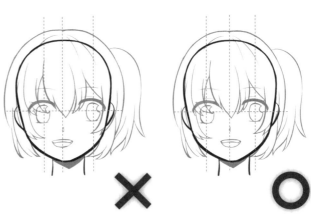

正面平視時，臉部以「十字線」的縱軸為對稱軸左右對稱，橫軸穿過眼睛的中點，縱軸經過鼻子和嘴巴正中間。

● 半側面的對稱性

紙上的左側距離會縮短，實際距離相等。

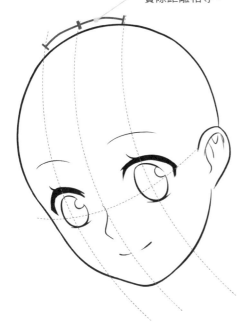

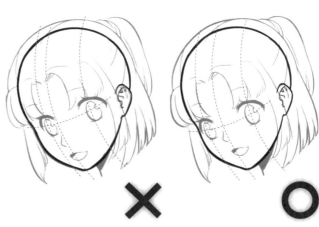

半側面俯視時，五官依然左右對稱，但是因為透視，「十字線」本身會產生變形。

「十字線」是有弧度的

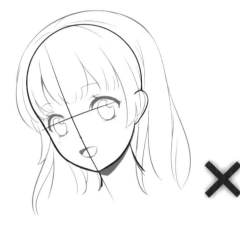

頭部是立體的，臉也不是平面，是有弧度的，因此「十字線」也是有弧度的。

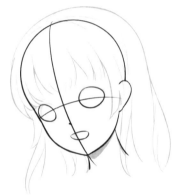

在轉角度的時候，臉部的五官按照弧形「十字線」的位置分布，嘴巴應該向右移。

小知識 　不同角度下「十字線」的弧度變化

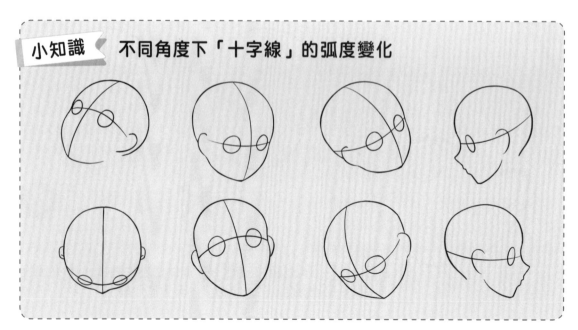

07 「三庭五眼」快速入門

Q. 你是不是經常畫成這樣？

右圖 A、B 兩張臉的五官都在「十字線」上但是卻不好看。A 的五官擠在一起，而 B 的五官又離得太遠。

這是因為只瞭解「十字線」的用法是不夠的，還必需根據「三庭五眼」的原則具體為五官定位置。

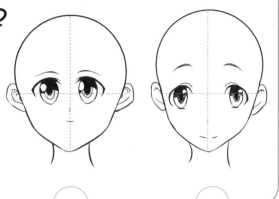

A　B

基礎概念

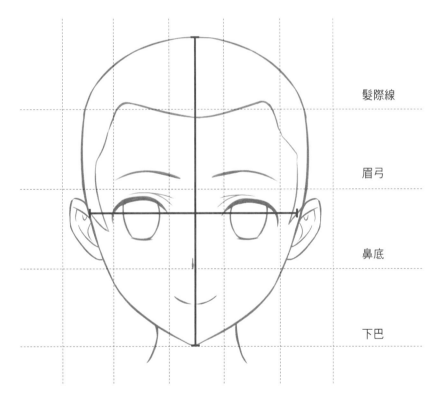

髮際線

眉弓

鼻底

下巴

「三庭五眼」是指臉的一般標準比例。「三庭」是從髮際線到眉弓、眉弓到鼻底、鼻底到下巴，各佔臉長的⅓。眉毛大致在上庭靠下的位置，鼻子位於中庭靠下，而嘴在下庭中間。

「五眼」指臉的寬度比例，以眼睛長度為單位，把臉的寬度分成五份，從左側髮際至右側髮際為五隻眼睛的距離。

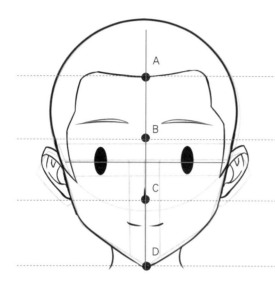

兩眼中間有一隻眼睛的寬度。

嘴巴也是一隻眼睛的寬度

利用「十字線」確定髮際線位置，再用「三庭」定位眉弓、鼻底的位置。

利用「五眼」規律確定眼睛寬度。

在五官位置正確的基礎上細化，這樣畫出來的人物就會更好看。

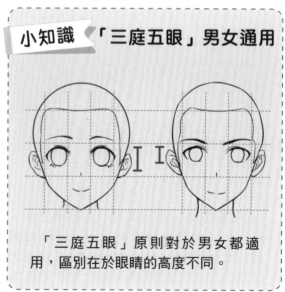

小知識 「三庭五眼」男女通用

「三庭五眼」原則對於男女都適用，區別在於眼睛的高度不同。

半側面頭像的應用

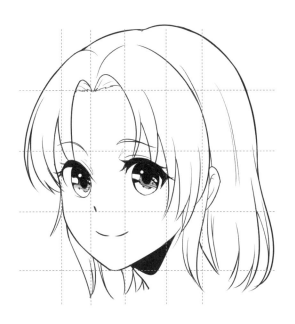

初學者容易把虛線中間的這段距離畫窄，使頭看起來有點瘤。

即使有頭髮遮擋，也要充分考慮應有的寬度。

半側面時「三庭」的定位與正面一樣。但是因為透視，「五眼」的比例劃分就發生相應的變化，靠近臉部輪廓一側的眼睛會變得更窄。

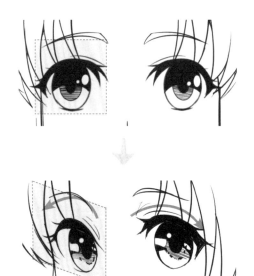

根據上圖可以看出：角度越大，外側的眼睛長度就會越窄，半側面一般會變成原來長度的2/3，並且眼睛的形狀也會變化。

如果將正面的眼睛看作長方形，那麼半側面的眼睛可以看作平行四邊形。

29

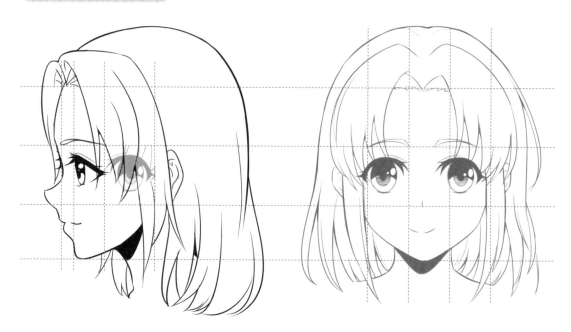

側面時「三庭」依舊保持不變。外眼角到耳朵的距離為一個眼睛的長。但是因為透視的關係，側面眼睛會變成正面寬度的一半。

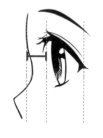

眼睛到鼻梁的距離約為眼睛¼的寬度左右。

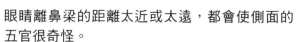

眼睛離鼻梁的距離太近或太遠，都會使側面的五官很奇怪。

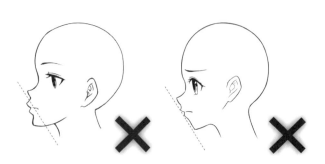

鼻子、嘴唇和下巴是在一條線上的，並且嘴巴不會超過鼻尖和下巴的連線。

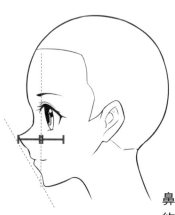

鼻子的高度約為半個眼睛的寬度。

08 新手畫眼睛的三個要點

Q. 你覺得眼睛這樣畫對嗎？

右圖 A、B 兩個案例都是錯誤的。A 沒有考慮到眼皮的弧度，B 不僅沒有考慮眼睛的弧度，還忽略了眼周的結構。下面就來具體分析一下眼睛及其周圍的結構吧。

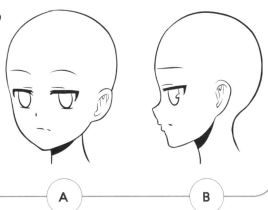

A B

眼周的結構

眼眶是一個多邊形的凹陷區域。

眉弓下方有類似水滴形的陰影。

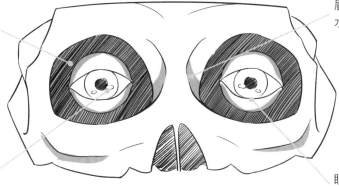

眼珠呈球狀，在眼眶中間凸起。

眼皮可以理解為蓋在球上的兩塊布。

眼球周圍的陰影使其看起來像突出的球形。
由於眼睛是凸起的球體，使上下眼皮都呈弧形。

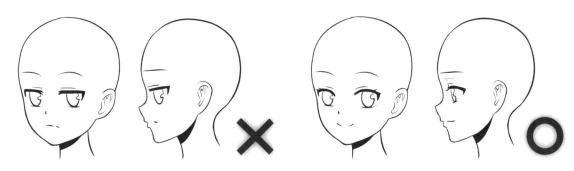

繪製眼睛時，考慮到眼窩的結構和上下眼皮的弧度會讓眼睛更加立體。

上眼皮一般用弧線繪製，可適當加粗加黑使眼睛更有神

睫毛有向上彎曲的弧度，在不同的轉面下形態不同。

眼珠可以用圓或橢圓表示，一般會被上眼皮遮住一部分

外眼角處上下眼皮連在一起，並且有轉折

眼球被包在眼眶裡，而眼皮有厚度，與睫毛一樣，會在眼球上投落陰影。

眉眼距離對五官的影響

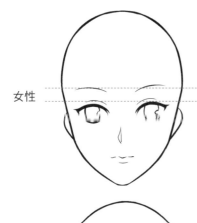
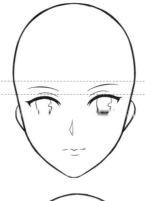
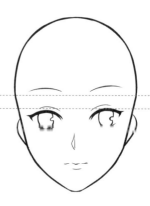

女性

男性

眉毛的高低決定眼窩面積的大小。眉毛距離適中時人物感覺很普通。

眉毛靠近眼睛會讓眉眼深邃，使人物更強勢。

眉毛離眼睛越遠，眉眼就變得越溫和，人物更開朗。

Q. 漫畫眼睛可以畫成這樣嗎？

右側 A、B 兩個眼睛，哪一個看起來更舒服？A的造型僵硬，眼睛高光多而雜亂，而 B 的內容更加簡潔明瞭，重點突出。要解決這個問題，需要清楚眼睛的構造和基本繪製方法。

Ⓐ Ⓑ

眼睛的基本變化規律

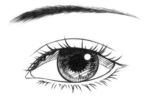 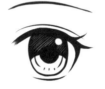

寫實表現　　　漫畫表現

 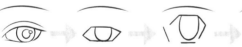

對寫實的眼睛進行誇張化的操作，可以實現從寫實表現到漫畫表現的轉換。

小知識　眼睛的繪製方法

1. 確定眼睛的形狀。

2. 畫出眼瞳，細化睫毛的大概位置。

3. 畫上雙眼皮、瞳孔及高光輪廓。

4. 為眼睛上色，注意深淺變化。

不同眼型的轉化

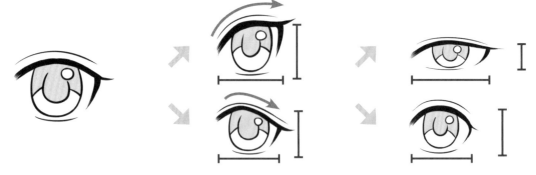

改變內、外眼角的位置可以變化出上挑或下垂等眼型；改變眼睛的寬度和高度可以得到乖巧可愛的圓眼型或成熟的細長眼型。

各種形狀的眼睛

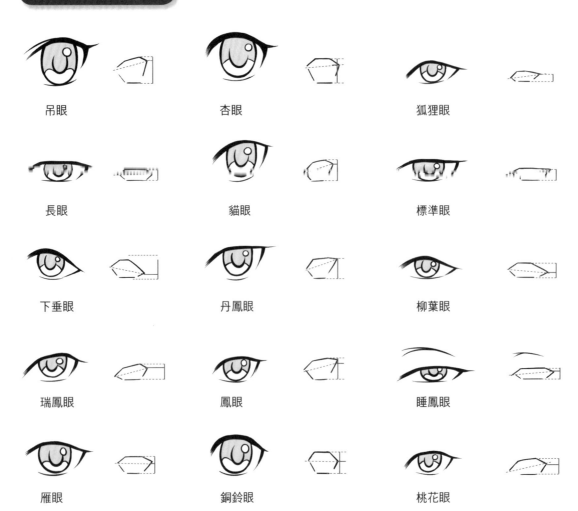

吊眼　　　　　杏眼　　　　　狐狸眼

長眼　　　　　貓眼　　　　　標準眼

下垂眼　　　　丹鳳眼　　　　柳葉眼

瑞鳳眼　　　　鳳眼　　　　　睡鳳眼

雁眼　　　　　銅鈴眼　　　　桃花眼

豐富眼睛的細節

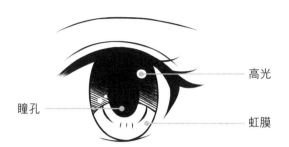

高光

瞳孔

虹膜

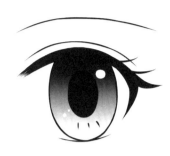

高光、虹膜與瞳孔是繪製眼睛時必須添加的要素，在繪製時瞳孔始終居中，高光則圍繞在瞳孔邊。

瞳孔的顏色最深，虹膜因為眼皮投影的關係，會由上往下慢慢變淺。瞳孔和高光的形狀可以變化，虹膜上也可以添加裝飾物。

不同眼睛的舉例

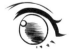

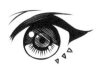
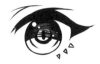
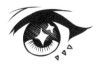

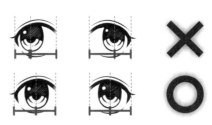

瞳仁應保持方向一致，否則就會出現無法聚焦的情況。

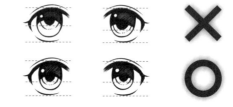

瞳仁應保持在同樣高度上，否則就會出現俯仰不同的情況。

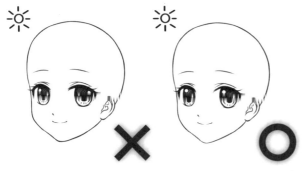

畫出的高光應保持在同一方向，避免出現視線分散的情況。

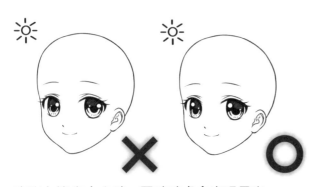

高光在迎光方向時，同時暗處會出現反光。

各種角度的眼睛畫法大全

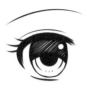
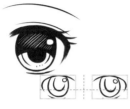

正面睜眼

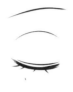
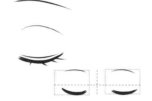

正面閉眼

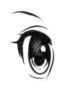
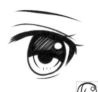

半側面睜眼

半側面閉眼

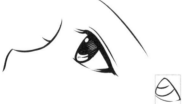

側面仰視睜眼

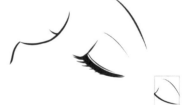

側面仰視閉眼

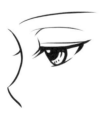

側面俯視睜眼

側面俯視閉眼

• 正面

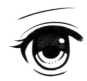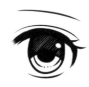

正視

向上斜視

向下斜視

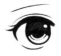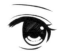

向左斜視

• 半側面

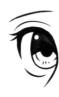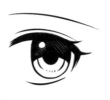

正視

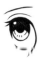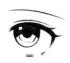

向上斜視

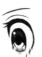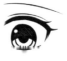

向下斜視

向右斜視

• 側面

側面正視

向上斜視

向下斜視

向右斜視

11 好眉毛讓五官更生動

Q. 下面哪種眉毛更顯得自然？

右圖A、B兩種眉毛，哪一種更加自然呢？相較於A，B的粗細變化更為明顯，整體疏密有度，更加自然。想要表現出不同的眉毛，就必須瞭解眉毛的結構並掌握簡化的規律。

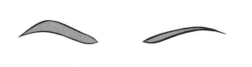

A B

眉毛的基本結構表現

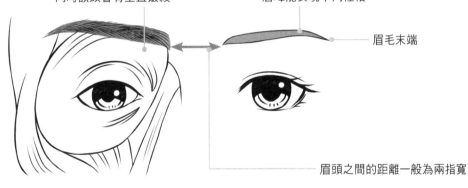

皺眉肌的作用為下拉並靠攏眉毛，同時額頭會有垂直皺紋。

眉峰為眉毛最高處，不同高度的眉峰能表現不同性格。

眉毛末端

眉頭之間的距離一般為兩指寬

眉毛的動態變化

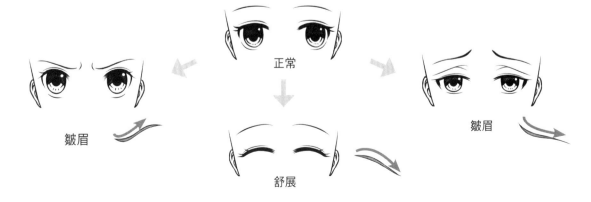

正常

皺眉

皺眉

舒展

柳葉眉

劍眉

蛾眉

挺頭眉

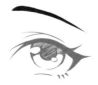

八字眉

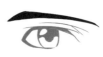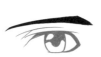

掃帚眉

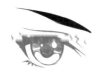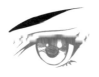

吊梢眉

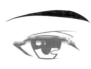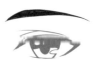

臥蠶眉

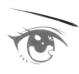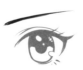

羽玉眉

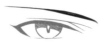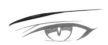

小旗眉

雙燕眉

揚眉

12 鼻子畫法大全

Q. 你是怎麼樣畫鼻子的？

右圖 A、B 兩個鼻子相比，A 更為準確而 B 把正面的鼻子畫在了側面上，而且位置也不正確。出現這樣的錯誤是因為不瞭解鼻子的結構。

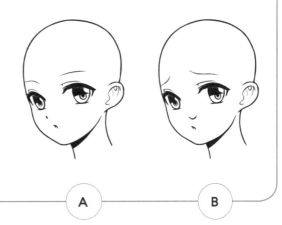

A B

鼻子的結構與簡化

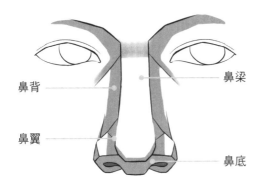

鼻背

鼻翼

鼻梁

鼻底

鼻子是凸起的一個立體結構，可以拆分成三稜錐的幾個面來理解。

根據鼻子的結構分析，可以將鼻子簡化成一個三稜錐。

三稜錐最上端從「十字線」的交接處開始，根據角度的不同呈現出不同的面。
在半側面的情況下看得到稜錐的側面，鼻梁可以用稜錐的中心線來表示。

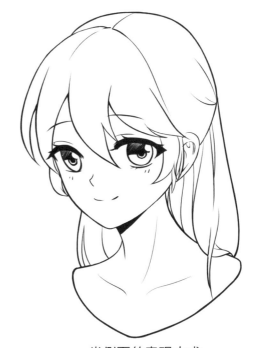

半側面的表現方式

41

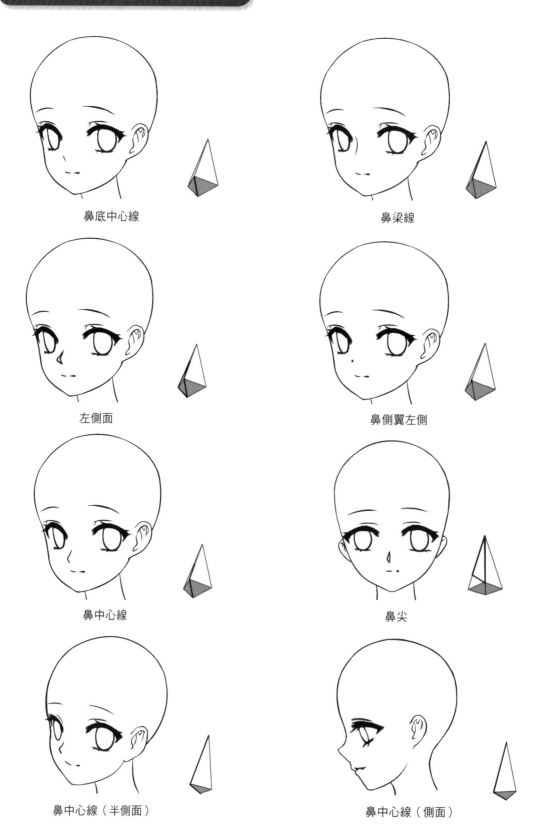

鼻底中心線　　　　　　　　　　鼻梁線

左側面　　　　　　　　　　　　鼻側翼左側

鼻中心線　　　　　　　　　　　鼻尖

鼻中心線（半側面）　　　　　　鼻中心線（側面）

13 畫出好看的嘴巴

Q. 自然的嘴唇描繪方法是什麼？

右圖 A、B 兩種嘴唇，哪一種更加準確自然？圖 A 的嘴唇歪斜，與鼻子不在同一角度且形狀複雜，而圖 B 的嘴唇則更加簡潔，與鼻子的朝向保持統一。想要畫好嘴唇，需要記住它的位置與結構並掌握簡化的方法。

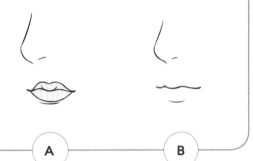

A　　　B

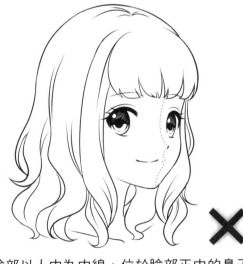嘴的基礎位置

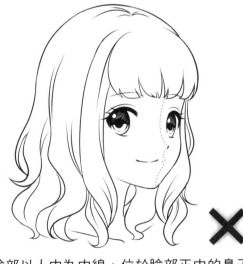

✕

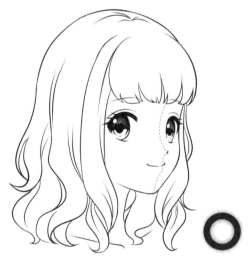

◯

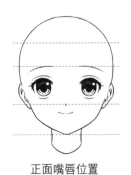

臉部以人中為中線，位於臉部正中的鼻子和嘴唇也是以人中為軸左右對稱的。在臉部產生偏轉時，嘴巴的中線也會隨著移動。

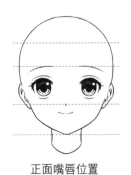

正面嘴唇位置

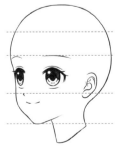

半側面嘴唇位置

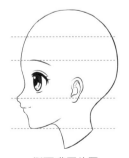

側面嘴唇位置

漫畫中嘴唇的結構

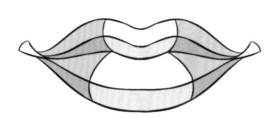

半側面時，嘴巴偏向的一側會變短。

為了美觀，下唇通常會比鼻子和上唇更靠後。

嘴唇一般上唇薄下唇厚。同時上下唇各有一次橫向轉折，而整體則可看成豎向的三個面。

漫畫中嘴唇的線條

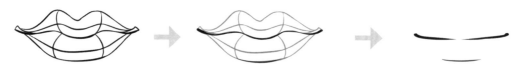

現實中唇縫的線條起伏是一個扁的M形，而在漫畫中，唇縫的弧度可以簡化成一條簡單的弧線，同時需要注意描繪出嘴角起始的頓點。

小知識　不同角度的嘴唇表現

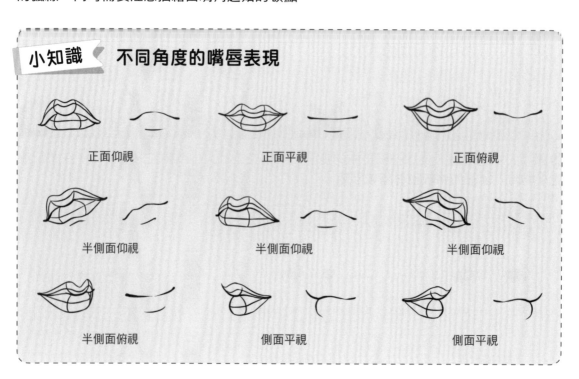

正面仰視　　　　正面平視　　　　正面俯視

半側面仰視　　　半側面仰視　　　半側面仰視

半側面俯視　　　側面平視　　　　側面平視

44

14 讓筆下的嘴巴會說話

Q. 你喜歡這樣畫嘴嗎？

右圖 A、B 兩種張嘴狀態，哪一種更加自然？圖 A 的嘴唇相較於圖 B 更加僵硬，並且面積過大，不符合運動規律。想讓張開的嘴巴自然生動，就需要瞭解嘴巴的內部結構和運動時的各種表現。

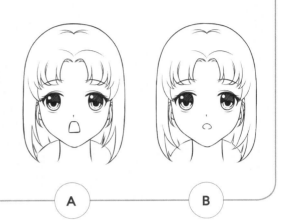

Ⓐ Ⓑ

嘴巴的四種運動狀態

<div style="float:right">
第 2 章 ▼ 初學者要學的五官畫法
</div>

嘴巴閉合時一般有兩種基本變化，分別是向內收的嘟嘴動作以及向外展的抿嘴動作。

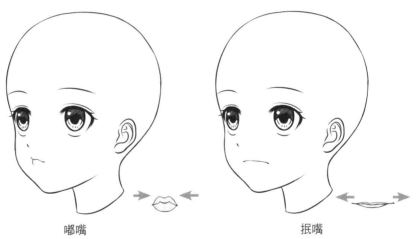

嘟嘴 抿嘴

嘴巴張開時一般有兩種基本變化，分別是上下開合的張嘴動作以及左右拉伸的咧嘴動作。

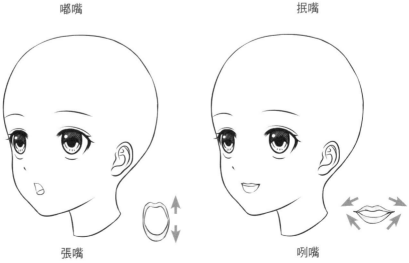

張嘴 咧嘴

由於下頜骨的運動，在張嘴時臉部長度會變長，嘴部類似 O 形，活動力度越大 O 形越長，臉頰越窄。在咧嘴時臉頰會隨著咧嘴的弧度越來越寬。

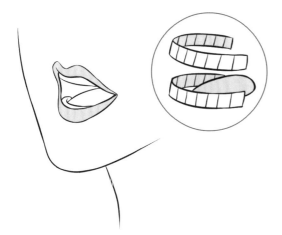

嘴唇和口腔內部存在一定的遮擋關係。

在漫畫表現時，嘴唇和口腔內部的線條簡化到只需表現出整體形狀即可。

小知識　開口時的舌頭角度

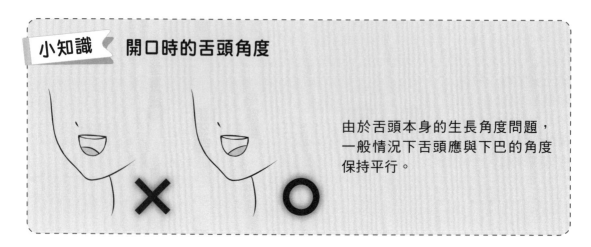

由於舌頭本身的生長角度問題，一般情況下舌頭應與下巴的角度保持平行。

嘴巴在各種表情中的變化

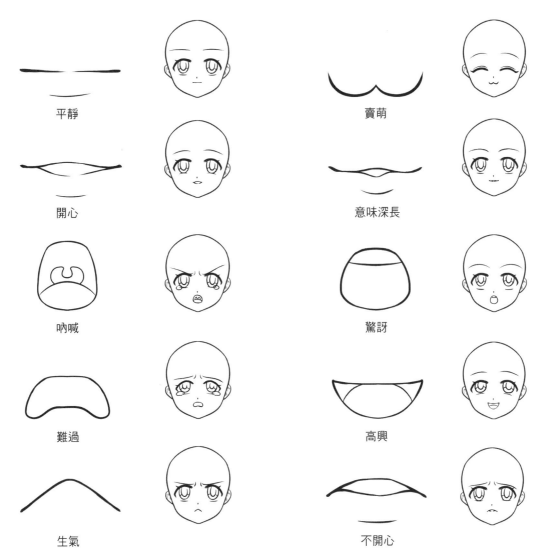

平靜

賣萌

開心

意味深長

吶喊

驚訝

難過

高興

生氣

不開心

嘴巴作為臉部活動最多、幅度最大的器官，在表現時可以盡可能地誇張。

小知識　特殊的不對稱表情

在整個嘴部的表情活動中，從笑、說話再到哭，大部分的表情都是對稱的，但同時也存在只有一邊有變化的情況。這種特殊的不對稱表情，一般適合表現角色「無語」「敷衍」等微妙的情緒。

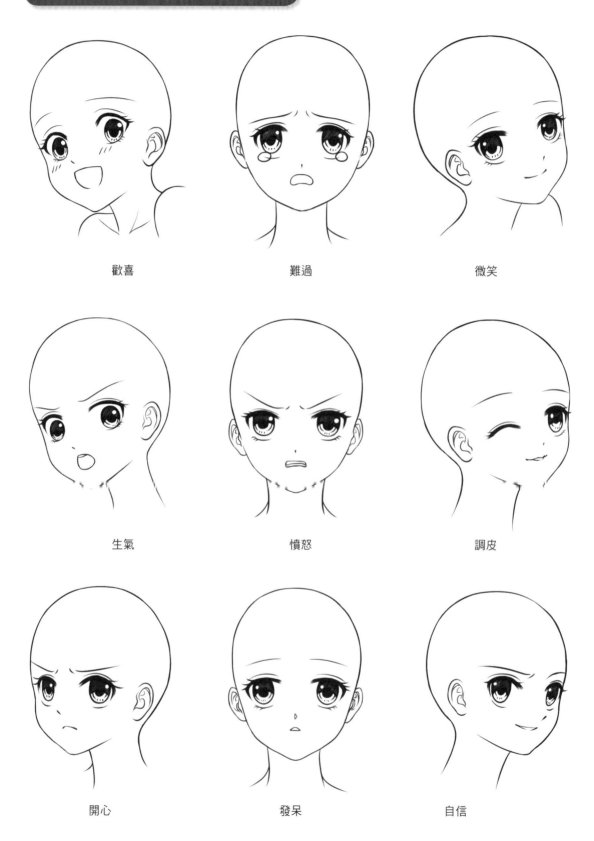

歡喜　　　　　　難過　　　　　　微笑

生氣　　　　　　憤怒　　　　　　調皮

開心　　　　　　發呆　　　　　　自信

15 不讓耳朵給角色減分

Q. 哪種是你常畫的耳朵？

右圖 A、B 兩種耳朵，哪一種更加真實自然？圖 A 看似簡單卻結構失真，圖 B 則更加真實而富有層次。

真實的耳朵結構是什麼樣子呢？正確的位置又在哪裡？如何簡化和記憶，這都是我們需要瞭解的。

A

B

耳朵的四種運動狀態

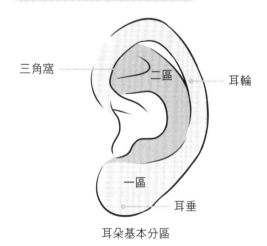

三角窩
二區
耳輪
一區
耳垂

耳朵基本分區

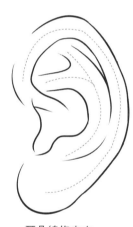

耳朵線條走向

耳朵可以簡單分成兩個區域，耳輪到耳垂為第一區域，三角窩等部分為第二區域。在這個分區的基礎上，可以將區域再次簡化成兩組概括結構的線條，方便記憶。

漫畫中耳朵的基礎畫法

在「問號」的基礎上分出內外兩個區域進行細化和補充，是比較簡單的方法。

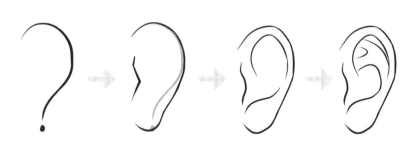

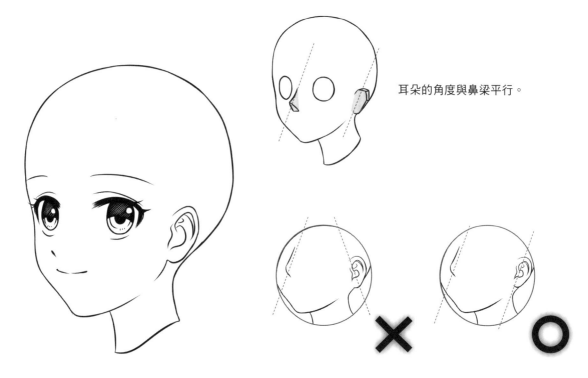

耳朵的角度與鼻梁平行。

耳朵應該在眼睛到嘴巴之間,整體向後腦微微傾斜。

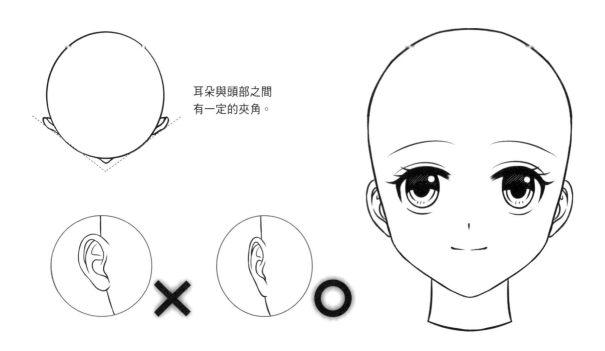

耳朵與頭部之間有一定的夾角。

耳朵在頭部側面的位置並向斜後方傾斜。因此在刻畫正面時要盡量避免出現「招風耳」。

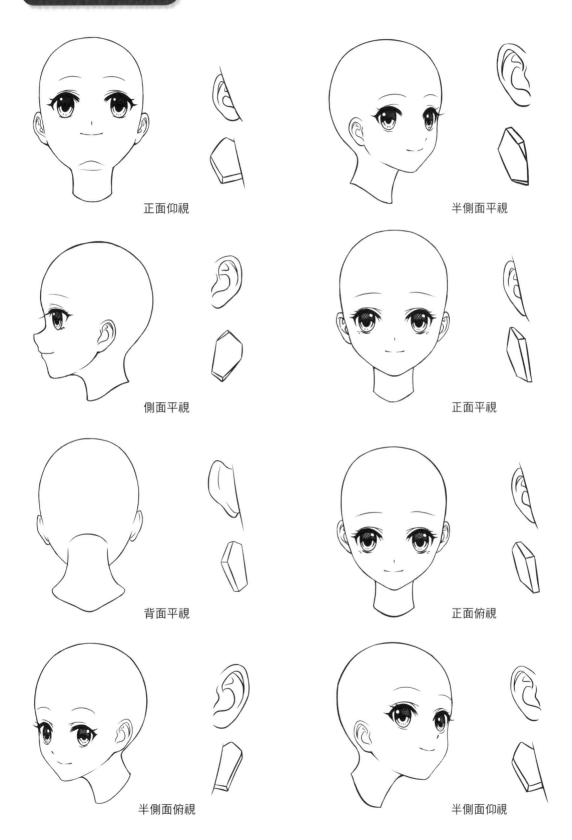

正面仰視

半側面平視

側面平視

正面平視

背面平視

正面俯視

半側面俯視

半側面仰視

16 認識頭像的角度變化

Q. 你知道頭部轉向的畫法嗎？

右圖 A、B 兩種頭部畫法，哪一種更加符合實際？圖 A 雖然也是半側面，但五官並沒有像圖 B 一樣隨之變動。想要掌握頭部轉向的畫法，就需要將之前所學的五官畫法整理歸納、融會貫通。

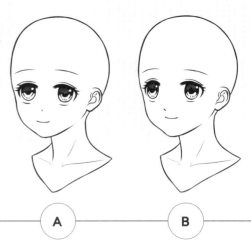

A　　　B

女性半側頭像的繪製

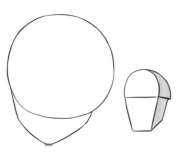

1 畫出圓形的頭部輪廓以及臉部角度。

2 根據頭部的角度與輪廓定位「十字線」。

3 根據「十字線」為「三庭」與耳朵定位。

4 根據「三庭」為五官定位，半側面時遠離視覺中心一側的五官會「變窄」。

5 擦除十字線後確定脖子的位置，簡單畫出五官的輪廓。

6 細化五官時注意嘴角的頓點。

男性半側頭像的繪製

1 畫出代表頭部的圓形輪廓和臉部朝向，男性臉部的線條長而有稜角。圖中為45°側面。

2 根據頭部角度確定「十字線」的位置。

3 根據「十字線」確定「三庭」以及耳朵的位置。

4 根據「三庭」確定五官的位置。鼻子在一定角度下會擋住部分眼睛。

5 初步細化整理頭部輪廓，注意眼窩曲線和頭的大小。

6 細化五官定下脖子。男性的脖子更粗，喉結更突出。

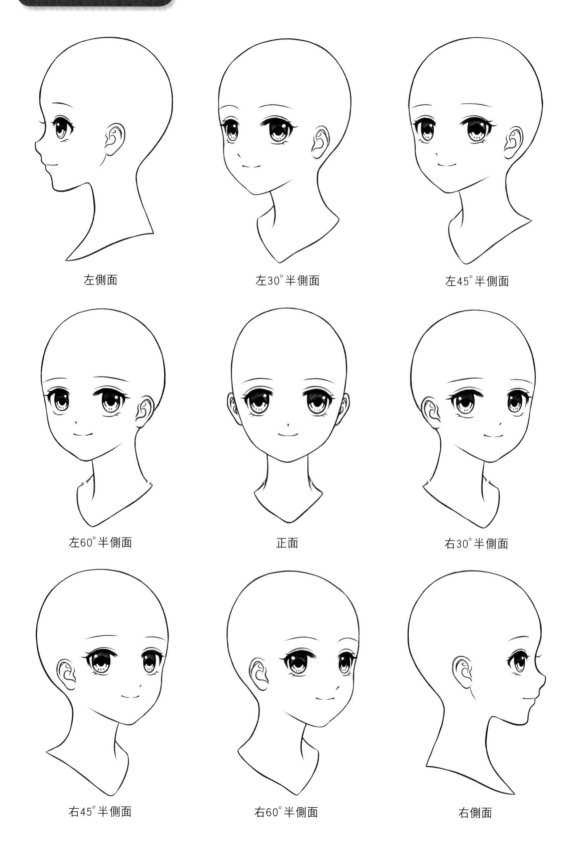

左側面 左30°半側面 左45°半側面

左60°半側面 正面 右30°半側面

右45°半側面 右60°半側面 右側面

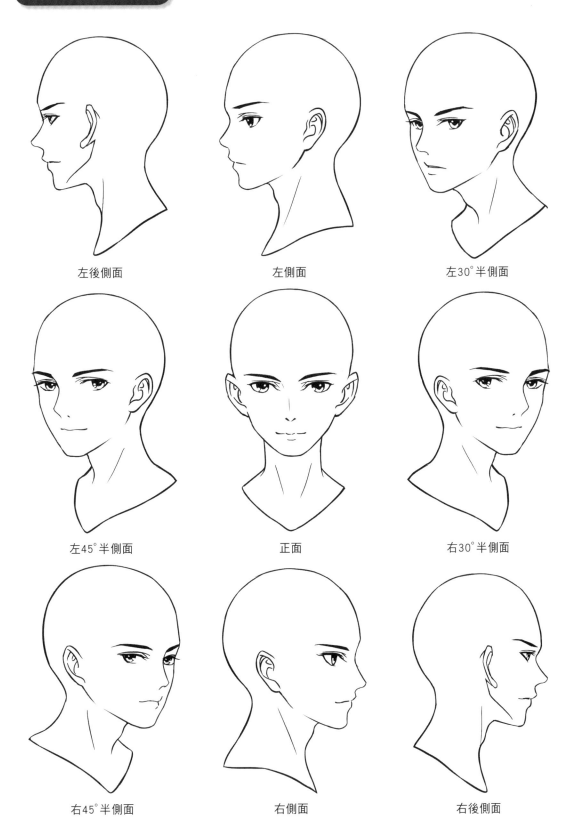

左後側面 　　　　　　左側面 　　　　　　左30°半側面

左45°半側面 　　　　　　正面 　　　　　　右30°半側面

右45°半側面 　　　　　　右側面 　　　　　　右後側面

17 仰視頭部轉向畫法大全

Q. 哪一個仰視表現是正確的？

右圖A、B兩種仰視哪一種是對的呢？圖A沒有考慮五官的遮擋關係與五官大小分布，而圖B考慮到了五官的角度與透視變化，因此更加合理。因為仰視時角度的變化，所以在部分情況下，鼻子會遮住一部分眼睛。

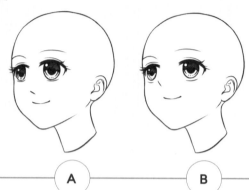

A　　　B

仰視視角時頭部基本變化

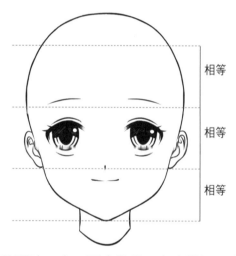

相等

相等

相等

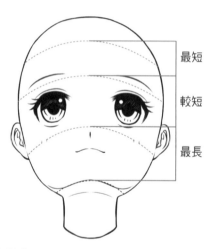

最短

較短

最長

在仰視時，中、下庭變長，上庭變短。由於角度的變化，可以看到鼻底和鼻孔，耳朵也會在視覺上從中庭下移到靠近下庭的地方。

仰視時角色的額頭變短下巴變長，甚至看得到下巴底部，因此整個下庭區域在視覺上都會變大。

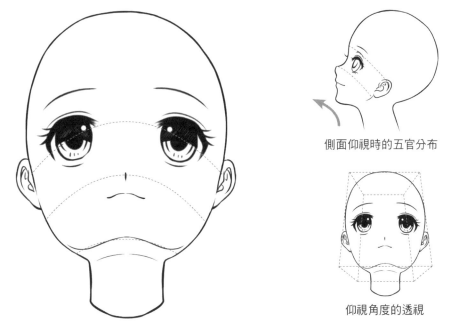

側面仰視時的五官分布

仰視角度的透視

仰視角色的五官分布變為向上的圓弧形,透視視角下下巴整體底面可見面積較多。

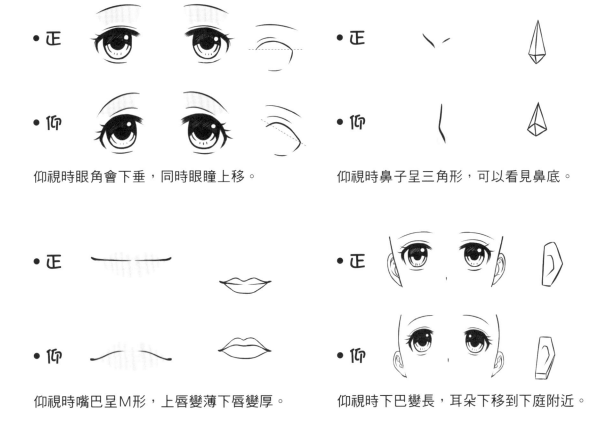

• 正
• 仰

仰視時眼角會下垂,同時眼瞳上移。

• 正
• 仰

仰視時鼻子呈三角形,可以看見鼻底。

• 正
• 仰

仰視時嘴巴呈M形,上唇變薄下唇變厚。

• 正
• 仰

仰視時下巴變長,耳朵下移到下庭附近。

正面仰視

側面仰視

30°左側面仰視

60°右側面仰視

45°左側面仰視

45°右側面仰視

60°左側面仰視

30°右側面仰視

18 俯視頭部轉向畫法大全

Q. 哪一個俯視角度表現是正確的？

右圖 A、B 兩種俯視圖中，圖 A 的五官全部擠在臉的下半部分，耳朵上移過度導致整體不協調。而圖 B 相對更加符合常理。

在俯視角度變化時，一定情況下鼻子會遮住部分的嘴巴。

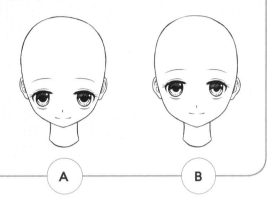

A　　B

俯視視角時頭部基本變化

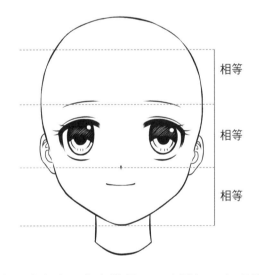

相等

相等

相等

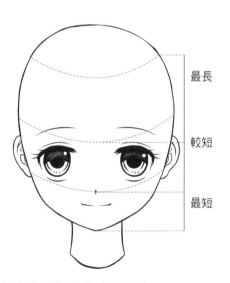

最長

較短

最短

俯視時上庭和中庭變長，下庭變短，在視覺上耳朵會移動到靠近上庭的地方。

俯視時整個下庭區域都會縮小，隨著俯視角度變大，上唇可見部分會越來越少。

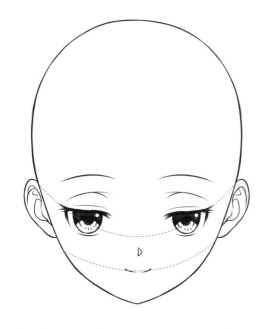

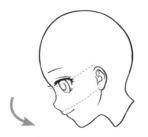

側面俯視時的五官分布

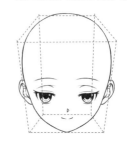

俯視角度的透視

俯視角色的五官分布變為向下的弧線，透視視角下整體頂面可見面積更多。

• 正

 • 正

 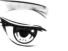 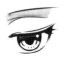
• 俯

 • 俯

俯視時眼角上挑，整體為上揚的三角形。

俯視時鼻子拉長，能看到鼻翼輪廓線，但看不到鼻底。

• 正

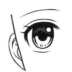 • 正

• 俯

 • 俯

俯視時上嘴唇加厚，下嘴唇可見面積減少。

俯視時耳朵上移至眼睛，上耳輪可見面積增大，耳垂變小。

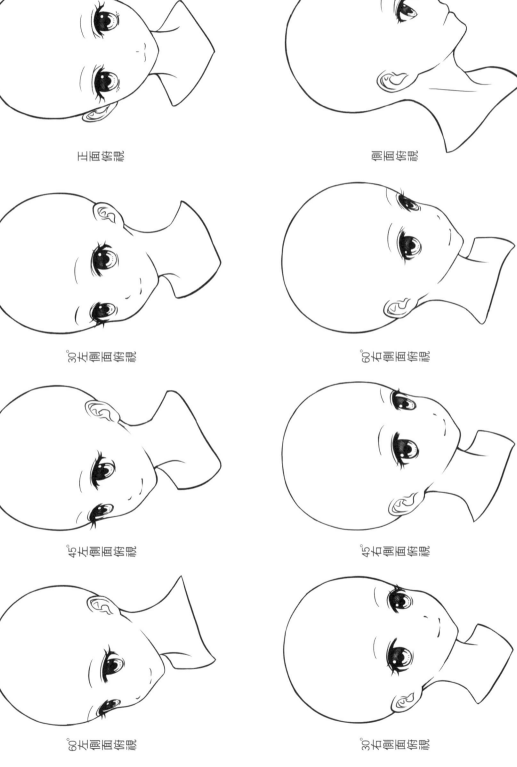

正面俯視

側面俯視

30°左側面俯視

60°右側面俯視

45°左側面俯視

45°右側面俯視

60°左側面俯視

30°右側面俯視

後側面仰視

45°側面仰視

正面仰視

後側面平視

45°側面平視

正面平視

後側面俯視

45°側面俯視

正面俯視

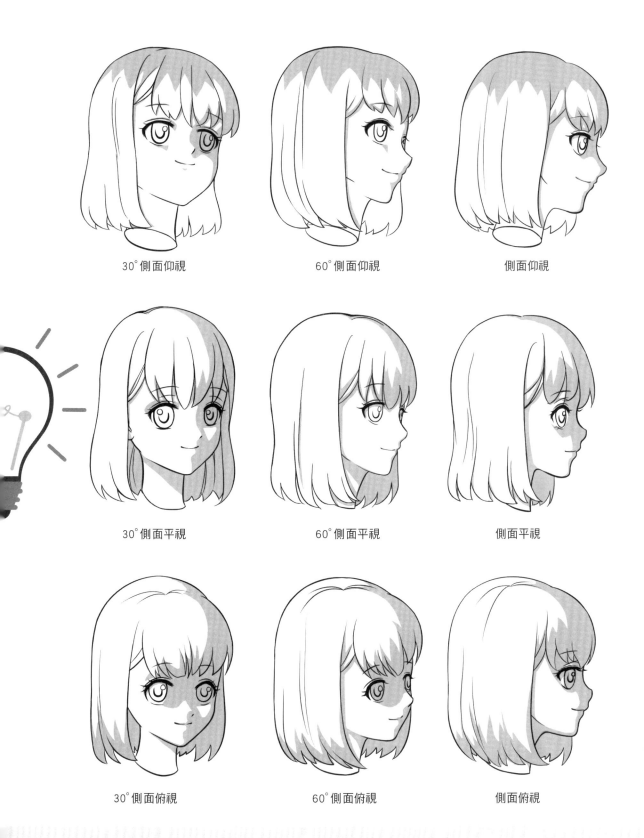

30°側面仰視　　　　　　　60°側面仰視　　　　　　　側面仰視

30°側面平視　　　　　　　60°側面平視　　　　　　　側面平視

30°側面俯視　　　　　　　60°側面俯視　　　　　　　側面俯視

20 找對定位點告別一人千面

Q. 圖中哪兩個是同一個人的頭像？

右圖中A與B都不是頭像展示的角色。同一人物在不同視角下五官角度會產生變化，如果把握不好人物特點，就容易畫成別的模樣。想要畫好人物，就需要知道如何找準人物五官的定位點和特徵。

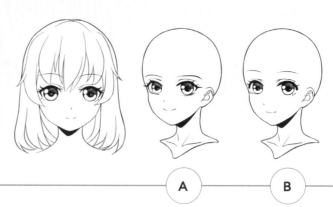

A B

角色五官的分布

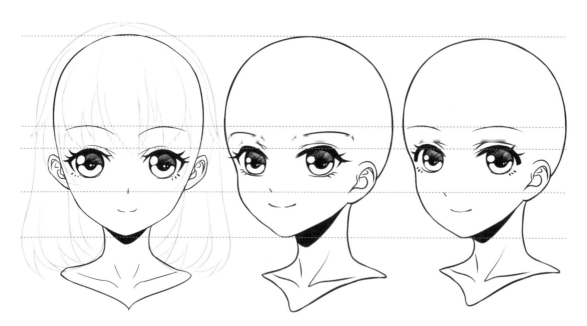

角色兩眼間距較寬，五官在「三庭」上的分布較為均衡。

相對圖一眼部位置更高，中庭更短，下庭更長。

相對圖一兩眼間距更寬，中庭更長，人中更短。

不同角色的「三庭」長短、眉間距等會存在差異，記住角色本身的「三庭」特徵和五官分布可以避免出現一人千面的情況。

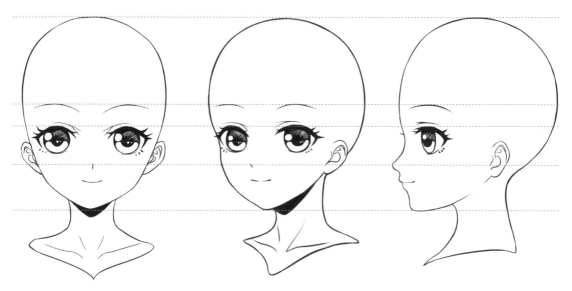

角色眉毛較為高挑，眼尾上挑使外眼角形狀略尖。

半側面時眼睛弧度轉折更為明顯，但特色不變。

側面時可以明顯看到角色外眼角較寬，睫毛上翹。

• 正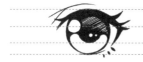

• 半側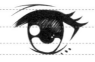

• 側

眼睛和瞳孔向側面變化時寬度會逐漸變窄。

• 俯

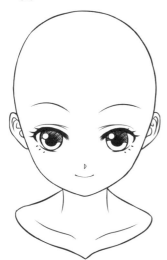

俯視時，角色眉眼上挑、下庭變短、上庭中庭變長、耳朵上移。

• 仰

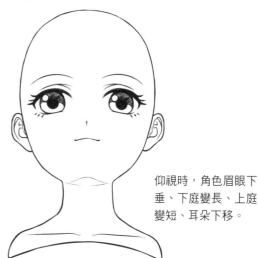

仰視時，角色眉眼下垂、下庭變長、上庭變短、耳朵下移。

21 漫畫家都不用圓柱畫脖子

Q. 你覺得正確的脖子是哪個？

右圖 A、B 兩個人像，哪個的脖子是正常狀態？正確答案是 B，那麼 A 為什麼錯了呢？頭和頸部到底是如何連接的？這需要在瞭解骨骼和結構後才會知道。

Ⓐ　　　Ⓑ

脖子與頭部的銜接角度

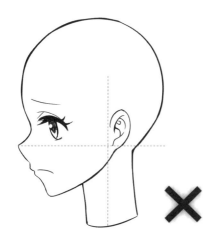

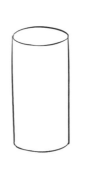

畫的時候不要把脖子畫成垂直的圓柱體，也不能直接垂直連接在頭的下方。

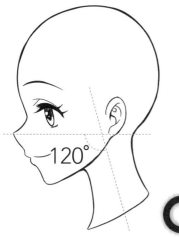

120°

實際上脖子是以差不多 120° 角的斜切圓柱連接在頭部下方的。

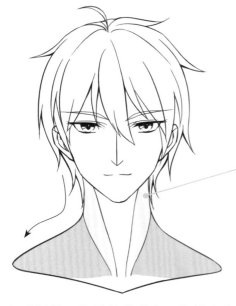
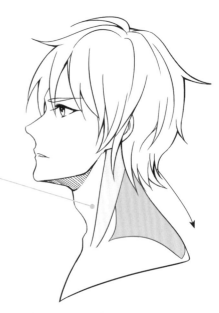

胸鎖乳突肌包裹在頸部的左右兩側，使頸部形成帶有弧度的線條。

在瞭解脖子銜接的基礎上，胸鎖乳突肌決定了頸部的外形輪廓，並影響頸部轉動後的輪廓線條。

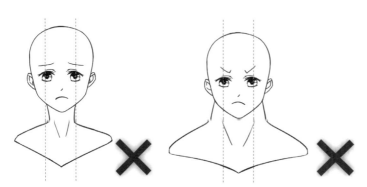
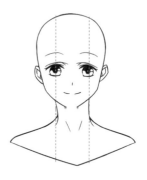

頸部的兩條豎線不要畫成「八」字也不要畫成倒「八」字，可簡單看做兩條內凹的弧線並且不要過寬。

注意脖子的粗細不要超過下頜骨中間的寬度。

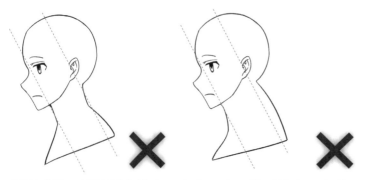
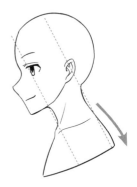

側面看脖子不要用直線畫，盡量用內凹的弧線畫，尤其是後頸部分也不要畫得太粗。

前頸的線條大約在下頜骨中間，後頸呈弧線。

脖子的運動變化

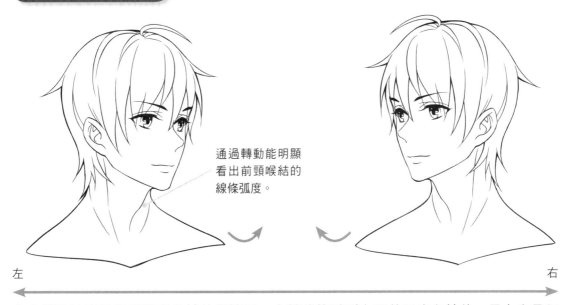

通過轉動能明顯看出前頸喉結的線條弧度。

左　　　　　　　　　　　　　　右

左右轉動時牽引胸鎖乳突肌拉伸與擠壓，右轉時能看到左面的肌肉在拉伸，反之也是如此。轉動也是有極限的，最多能轉到75°左右。

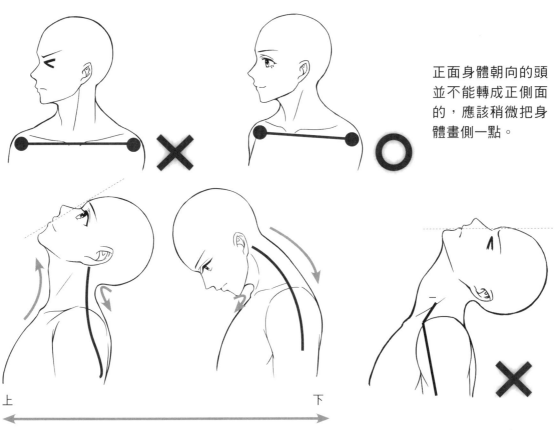

正面身體朝向的頭並不能轉成正側面的，應該稍微把身體畫側一點。

上　　　　　　　　　　　　　下

抬頭時前頸拉伸、後頸壓縮，低頭時後頸拉伸、前頸壓縮，並且也是有一定範圍的。

頭也不可能仰的太高，會感覺頸椎像是斷了。

22 秒懂肩頸連接和運動規律

Q. 哪個肩膀表現得更加自然合理？

右圖A、B兩個人物的動作是一樣的，但是明顯能看出A的手比較長而且怪異。導致這樣的原因其實不在於手臂，而是因為A在做動作時肩膀沒有抬起來，從而需要把上臂的線條加長才能摸到頭。

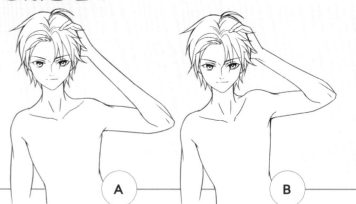

肩膀的結構

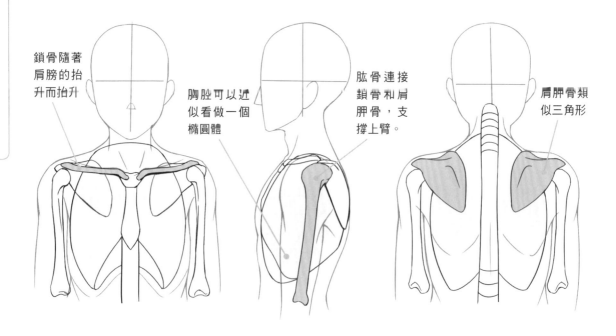

鎖骨隨著肩膀的抬升而抬升

胸腔可以近似看做一個橢圓體

肱骨連接鎖骨和肩胛骨，支撐上臂。

肩胛骨類似三角形

首先將肩膀的骨骼進行形象記憶，左右對稱可以近似看做天平的形狀。連接頭頸肩與手臂的重要骨骼為鎖骨、肱骨和肩胛骨。

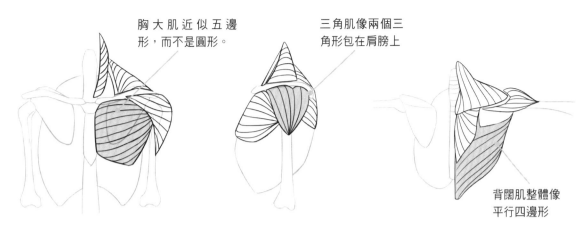

胸大肌近似五邊形，而不是圓形。

三角肌像兩個三角形包在肩膀上

背闊肌整體像平行四邊形

肌肉覆蓋在骨骼上不但影響人物的外形輪廓，還能通過自身拉伸與擠壓的牽引力使人物做出動作。影響肩膀做出動作的三塊肌肉為胸大肌、三角肌以及背闊肌。

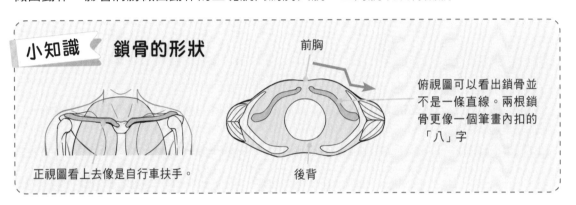

小知識　鎖骨的形狀

前胸

後背

正視圖看上去像是自行車扶手。

俯視圖可以看出鎖骨並不是一條直線。兩根鎖骨更像一個筆畫內扣的「八」字

肩膀的連接

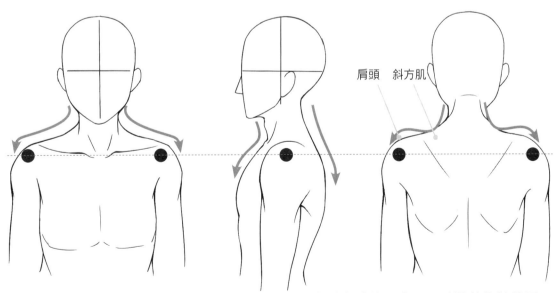

肩頭　斜方肌

在瞭解頭與頸是怎樣連接的基礎上，接著需要考慮到身體的厚度以及手臂的銜接位置。畫的時候注意斜方肌到肩頭有一段凹陷，是斜方肌和肩頭的連接處。

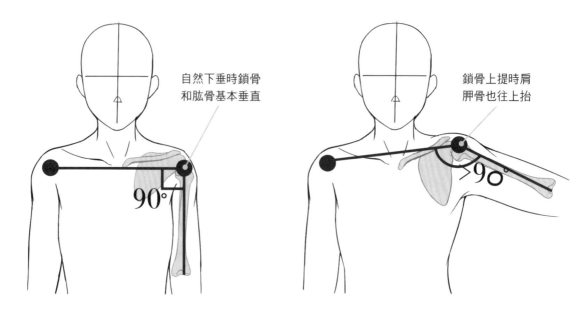

自然下垂時鎖骨和肱骨基本垂直

鎖骨上提時肩胛骨也往上抬

手臂運動牽連的三大塊結構變化總結為：胸大肌和背闊肌的拉伸，鎖骨和肩胛骨的抬升。

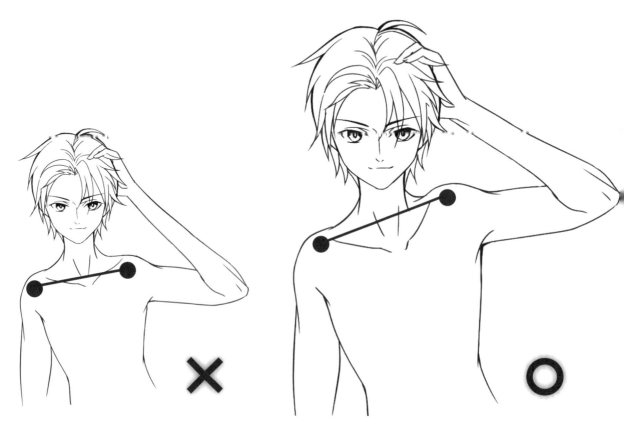

通過上面的分析就能很清楚地看出Ａ的錯誤並不在於手長，而是肩膀沒有抬高。只要將肩膀的角度畫得高一些就能使整個動作更自然。

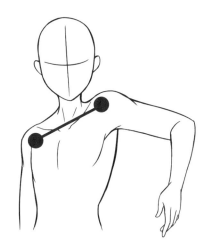 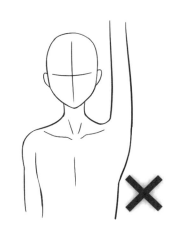 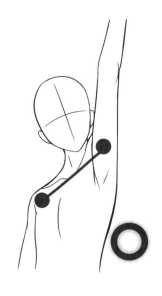

手臂抬得越高，肩膀的高度也會越高，直到手臂完全垂直時，肩膀會緊貼頭部。

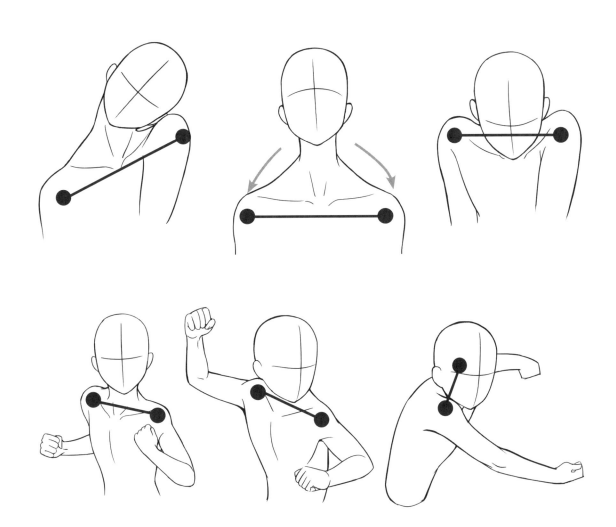

Q. 右圖的髮型有哪些錯誤？

1. 後腦勺缺了一塊
2. 頭髮線條僵硬
3. 頭髮分組不明顯
4. 頭髮沒有前後關係
5. 頭髮走向不明確

想要避免這些錯誤，你需要瞭解頭髮的生長規律。

髮旋和頭髮的生長位置

耳朵後面是
不長頭髮的

髮旋的位置因人而異，並不固定。一般在頭頂，不過靠後一些會更可愛。

注意頭髮的生長範圍，尤其是只有耳朵的前面有鬢角，耳後沒有。

小知識　由外力形成的髮旋

有風的時候頭髮會形成新的髮旋，一般在正對著風向的位置。畫的時候注意把頭髮的走向和風向統一，這樣頭髮就會有飄起來的感覺了。

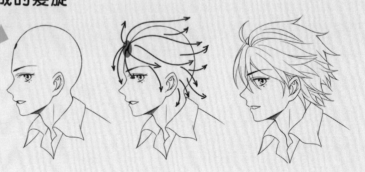

頭髮的一般生長規律

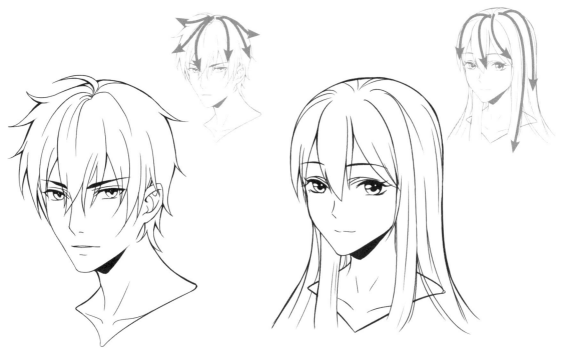

大多數髮型都是以頭頂的髮旋為起點向四周呈放射狀生長的。短髮稍輕,要畫出蓬鬆的感覺;長髮稍沉,要畫出垂墜柔順的感覺。

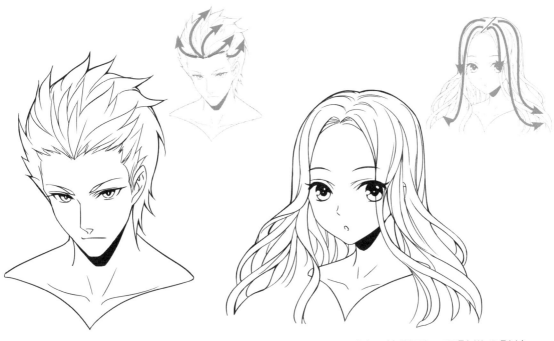

背頭髮型可以看做是由髮際線向後呈放射狀生長的。

類似中分和偏分等髮型,頭髮從分髮線的兩邊向外生長。

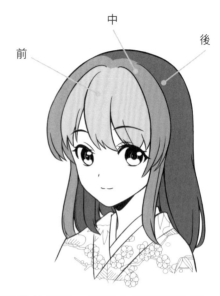

前　中　後

為了區分頭髮的前後關係，可以人為進行分區，主要分為瀏海、兩鬢和後面的披髮三部分。

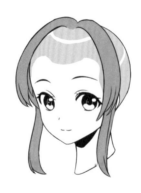

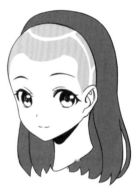

瀏海的範圍到額前和眼睛兩邊為止，造型多變。

兩鬢是耳朵邊上的頭髮，短髮會露出鬢角。

後面的披髮一般是頭頂後半部分所有的頭髮，畫的時候要注意透視的關係。

小知識 ▷ **頭髮分區的不同髮量**

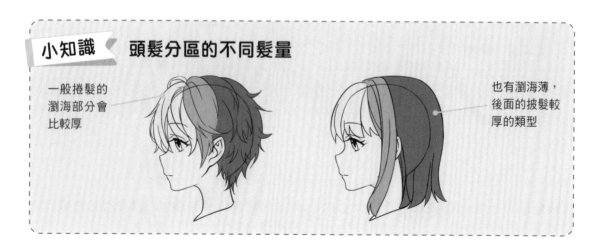

一般捲髮的瀏海部分會比較厚

也有瀏海薄，後面的披髮較厚的類型

24 一分鐘解決髮際線問題

<div style="float:right">第2章 ▼ 可以套用的髮型公式</div>

Q. 哪個瀏海是正確的？

右圖中A、B兩個髮型十分相似，唯一不同的是瀏海部分，A看起來髮際線很高，而B看起來比較自然，原因在於A的髮際線位置沒有畫清楚。

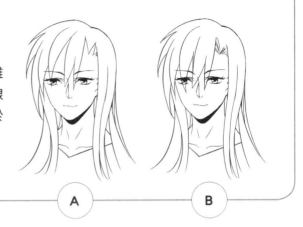

A　　　B

髮際線的形狀

眉尾斜上方，太陽穴附近的鬢角會微微轉折。

額頭的上兩個凸起大概在眼睛正上方。

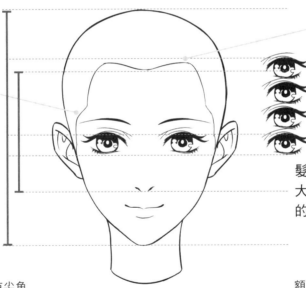

髮際線在眼睛上方大約2.5～3個眼睛的高度。

額頭有尖角

M型也稱美人尖，男女都適合。

額頭較平滑

圓形髮際線看起來額頭比較寬，用來畫女孩子比較可愛。

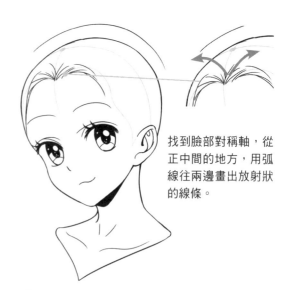

找到臉部對稱軸,從正中間的地方,用弧線往兩邊畫出放射狀的線條。

1 女性的髮際線轉角可以畫得柔和一些,用弧線表現會更好。

2 畫出美人尖附近的髮絲。

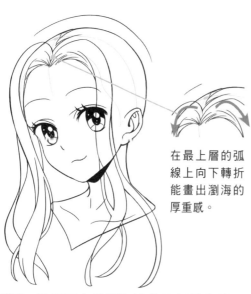

在最上層的弧線上向下轉折能畫出瀏海的厚重感。

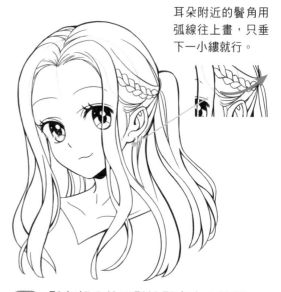

耳朵附近的鬢角用弧線往上畫,只垂下一小縷就行。

3 用垂下來的瀏海遮住兩側髮際線。

4 鬢角部分的頭髮按髮束方向繪製。

表現中分的頭髮時,露出裡面的髮際線會讓瀏海更有立體感。

男性髮際線的畫法

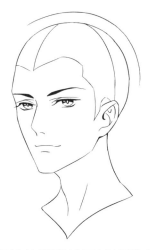

1 男性的髮際線可以用稍硬的轉折線表示，這樣會給人一種更加硬朗、帥氣的感覺。

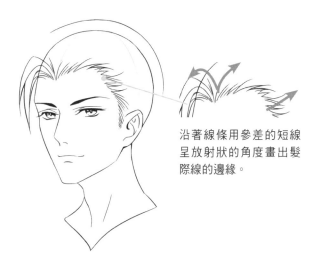

沿著線條用參差的短線呈放射狀的角度畫出髮際線的邊緣。

2 左邊的垂髮畫法和女性相同，右邊的碎髮用短碎線會比較自然。

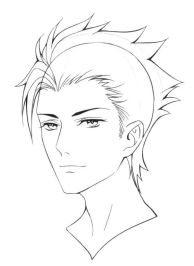

3 接著用長線條畫出外輪廓線，注意不要超過頭髮的厚度。

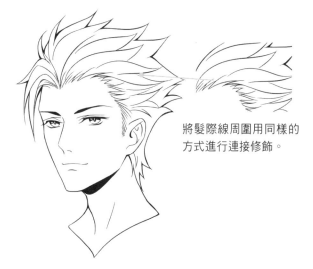

將髮際線周圍用同樣的方式進行連接修飾。

4 用一些髮束補充在髮際線和外輪廓之間，頭髮就有了立體感。

注意不要忘記鬢角，長一點的頭髮可以選擇遮擋住一部分。

25 畫出漂亮頭髮的祕訣

Q. 下面哪個髮型更有層次感呢？

答案當然是 B 更有層次感，因為 B 不但有前後關係還有遮擋關係，看上去更加華麗，A 更加平面化。所以讓我們來瞭解如何畫出 B 這樣的頭髮吧！

A B

頭髮的遮擋關係

只有一片平面的頭髮看起來會比較薄，感覺單調的同時也沒有空間感。

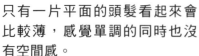

在畫出一束頭髮的基礎上再加上另一組，就會感覺頭髮有了前後遮擋關係，看起來更豐富。

注意頭髮整體的前後遮擋關係。瀏海和兩鬢在前面遮擋了大部分的披髮，特別是在飄動的時候。

頭髮的繪製

線條僵硬沒有
柔軟的效果。

髮尾分叉太過
平均,沒有疏
密關係。

✕

頭髮整體看起來很僵硬,沒有柔順的感覺,
頭髮的刻畫也沒有疏密的美感。

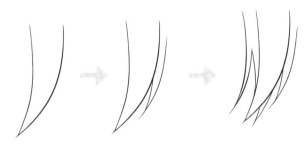

用流暢的弧線先畫出一束頭髮,再在附近添加一
些弧線和小的髮束,使頭髮更有疏密層次感。

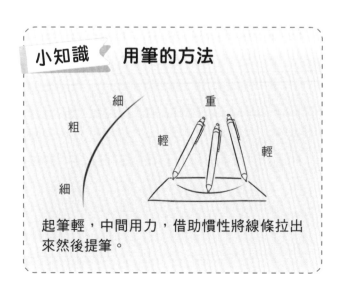

小知識　用筆的方法

細　　　　重

粗　　　輕

　　　輕

細

起筆輕,中間用力,借助慣性將線條拉出
來然後提筆。

〇

頭髮線條流暢,整體疏密有致,
繪製時有層次表現和細節,才更
加美觀。

光影表現體積感

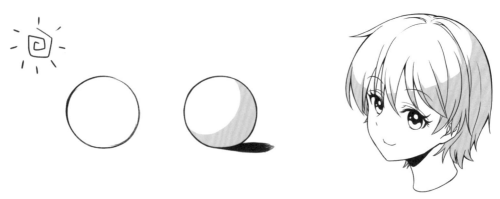

通過前面的學習，我們可以將頭頂部分簡化為球體來分析它的光影規律，球體受到光照就會形成圓弧形的明暗交界線，因此高光可以用弧線來表示。

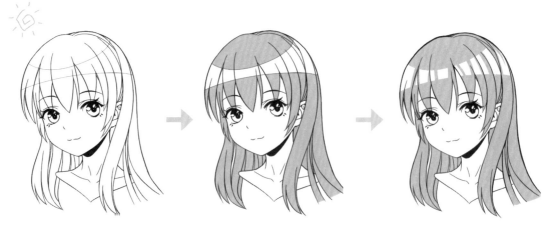

1 先在瀏海附近的頭髮上用弧線畫出帶狀的高光分區。

2 用灰色填充其他部分。

3 擦去弧線，再將留白部分的高光用灰色添加得更加細緻。

小知識　不同形狀的高光表現

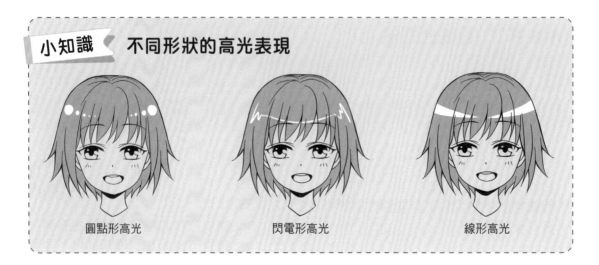

圓點形高光　　　　　　閃電形高光　　　　　　線形高光

不同的髮色表現

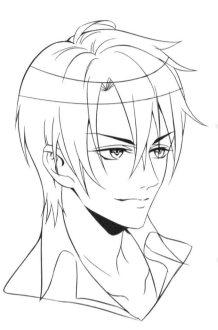

在畫好的髮型上確定高光的位置。

一是用線條表示高光處的白髮。

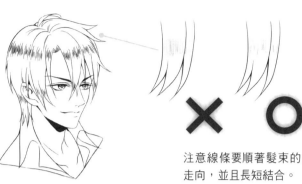

注意線條要順著髮束的走向，並且長短結合。

二是塗黑留出高光表現黑髮。

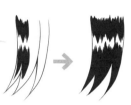

留出的高光呈N字形，更好看。

小知識 漫畫常用的三種髮色

留白：用短線表現高光。可以表現白色、銀色或是淺灰色的髮色。

網點填充：用白色畫出高光。可以表現紅色、粉色或是淺棕色的髮色。

塗黑：用白色刻畫高光。可以表現黑色和深色的髮色。

26 活用套路畫出所有髮型

Q. 你經常畫這樣的髮型嗎？

新手在頭像設計中最常見的問題是只會畫很普通的髮型，設計的髮型往往都比較奇怪。在掌握基礎知識後，再瞭解幾個基本的套路就能設計出想要的頭髮了。

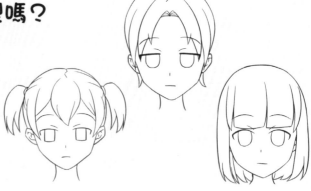

長度與厚度的變化套路

• 長短的變化

短髮基本是貼著頭部的，用碎髮表現。

中長髮一般到肩膀的長度，髮梢微微內卷。

用長線條表現長髮，更多的是超過肩膀的披肩髮或是齊腰長髮。

• 髮量的變化

髮量較薄時頭髮會緊貼頭皮，頭髮變化一般多在髮尾末端處。

中等髮量的輪廓變化不會太大。

髮量較厚的頭髮最外層會很蓬鬆，尤其是兩側的頭髮。

不同髮質的繪製方法

• 柔軟髮質

表現頭髮的柔軟不能只靠直線，更多的是靠曲線來表現髮絲的垂墜感。

• 較硬髮質

先在頭頂外層把頭髮範圍用弧線畫出來，再依次畫出短碎髮。

注意髮束的疏密感以及方向的變化，不要畫得太過單一。

• 捲髮髮質

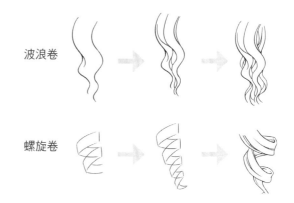

波浪卷

螺旋卷

兩種捲髮都可以先將輪廓繪製出來，再添加內在的細節來表現捲髮的質感。

髮型設計的套路

1 明確髮際線和髮旋的位置。

2 留出頭髮的厚度,設計髮型並按照分區規劃頭髮走向。

3 給頭髮分組,確定髮尾長度。

4 細化髮束層次、修飾髮梢細節,注意保持髮型基本特徵的位置和髮量的對稱。

5 表現頭髮立體感及髮色,進一步豐富頭髮細節,完成整個髮型設計。

小知識 **用線條表現立體感**

用線條把靠近後頸部分的頭髮塗滿可以表現更強的立體感。

裝飾添加的套路

• 髮飾

髮飾的繪製一般以精緻可愛為原則，花朵、珠串蝴蝶結或小星星等都是不錯的選擇。

• 辮子盤髮

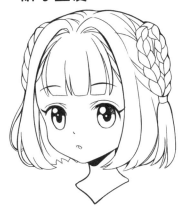

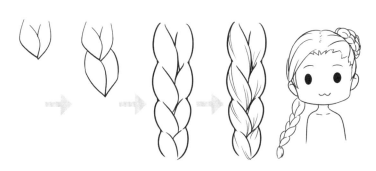

辮子的畫法有很多種，常用柳條的形狀以高低交叉排列的方式繪製，最後再添加髮絲的細節。

• 其他配飾

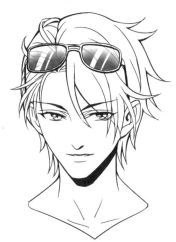

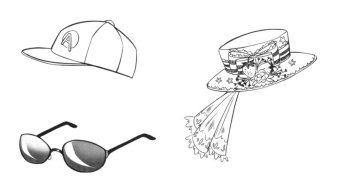

其他物品比如墨鏡、帽子等裝飾物可以豐富人物頭部的造型。繪製的時候注意搭配的合理性。

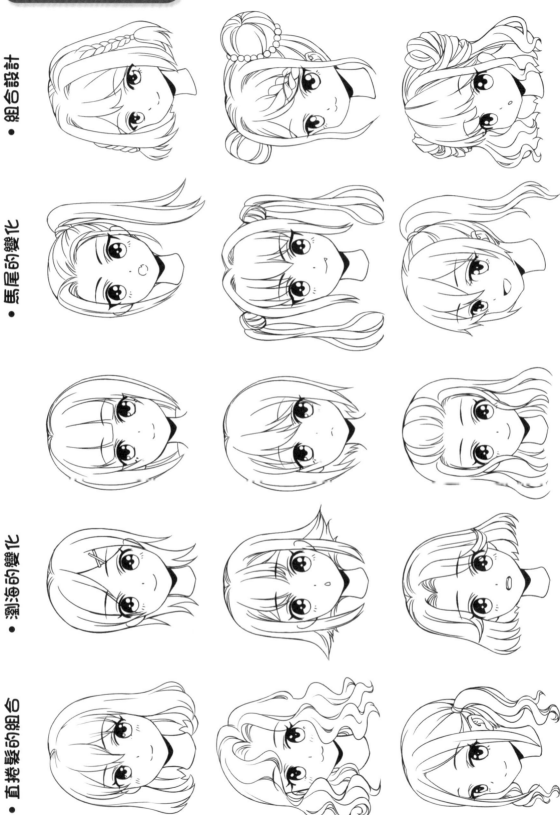

・組合設計

・馬尾的變化

・瀏海的變化

・直捲髮的組合

頭像的高階畫法

學會了頭像比例結構卻還是不知道該如何塑造角色？表情不到位、性別特徵畫不準、覺得自己的角色不夠亮眼？不要擔心，在這一章就教你如何讓角色更有個性和魅力！

27 不讓表情拖後腿

Q. 哪一個表情更開心？

右圖中A和B比較，B表現得更加開心。因為角色在有情緒時五官的變化幅度更明顯，而A的五官變化幅度很小。下面讓我們來學習如何更到位地用五官表達情緒吧！

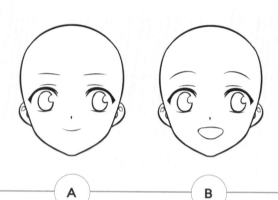

A B

不同情緒下五官的運動規律

第3章 ▼ 設計不同的角色

• 喜

喜悅時眉毛上揚，呈弧形。下眼肌肉抬升，上眼皮弧度變大。

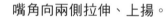

嘴角向兩側拉伸、上揚。

弱 ————————————→ 強

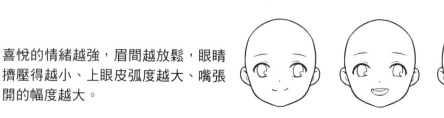

喜悅的情緒越強，眉間越放鬆，眼睛擠壓得越小、上眼皮弧度越大、嘴張開的幅度越大。

- **怒**

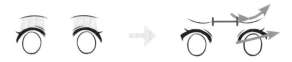

生氣時眉毛皺緊，眉間距縮短、眉尾上揚。
生氣時眼尾會上挑。

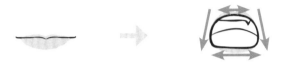

生氣時嘴角向下撇，嘴巴張大的形狀呈梯形。

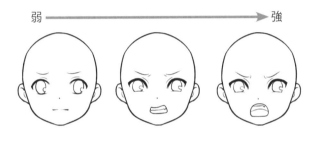

弱 ⟶ 強

憤怒的情緒越強，眉間越收緊、
眼尾越上挑，嘴角從橫向繃緊到
向兩側下方拉伸。

- **驚**

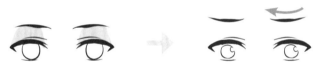

驚訝時眉頭抬升，眉毛整體弧度向下。在受驚時瞳
孔會縮小。

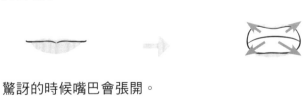

驚訝的時候嘴巴會張開。

驚訝的情緒越強，眉眼間距就越
寬，瞳孔越小、嘴張得越大，會
有冷汗等小元素。

弱 ⟶ 強

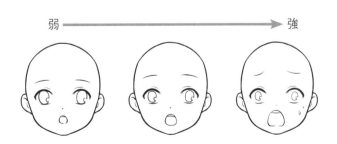

- **哀**

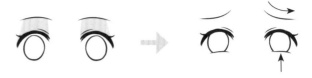

悲傷時眉毛下垂，呈「八」字形。下眼肌肉抬升。

嘴角向兩側下垂、嘴部整體橫向拉伸。

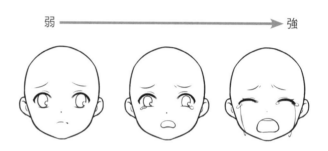

悲傷的情緒越強，眉眼間距越短，眉毛弧度向下、眼睛被擠壓得越小，嘴張開得越大，嘴角向下拉伸。

- **羞**

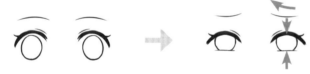

害羞時眉毛微微皺起，上眼尾下垂。眼瞼與眼睛緊貼使眼睛面積變小。

嘴在害羞時會自然微微張開。

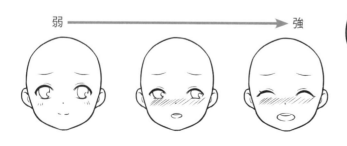

害羞的情緒越強，眉毛會越皺，眼尾下垂，嘴巴從抿嘴微笑變為害羞地咧嘴笑，臉部會有紅暈。

不同的表情展示

嘴巴張大露出牙齒狂妄地
笑，五官看上去有些凶狠。

瞳孔縮小、眉毛成「八」
字，嘴巴張大看上去受到
了驚嚇。

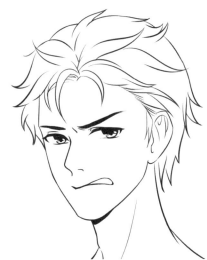

眉眼間距拉大，眉頭向
上牽引、嘴角下撇，角
色顯得十分委屈。

眼角和眉尾上揚，嘴的弧
度向下，人物就會表現出
生氣的情緒。

眼睛受擠壓縮小，嘴
巴張開，嘴角向下會
更有哭泣的感覺。

眉尾下垂，嘴巴張大成波
浪式的曲線顯得害羞。

28 用手部動作給頭像加分

Q. 哪幅看起來更自然生動?

右圖中 A、B 對比來看,B 的動作表現更生動。這是為什麼呢?因為 B 運用了手部動作讓人物形象更加生動。那麼如何運用手部動作來給人物加分呢,讓我們從手部結構開始學習吧!

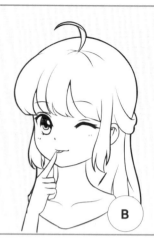

手的基本比例和運動規律

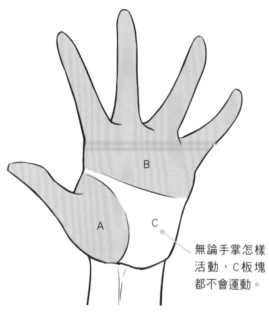

無論手掌怎樣活動,C板塊都不會運動。

手掌張開時指尖有一定的弧度。

正常情況下手長為髮際線到下巴的長度。

中指指尖到指根的距離與指根到手背下方橫紋的距離相等。

大拇指和手掌之間有一塊三角區域。並非直接貼合手掌。

手指張開時骨節呈放射狀，握拳緊閉時則是向內收。

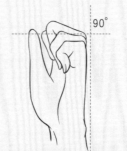
手的動態速成畫法

1 用幾何圖形確定手的形狀和動作。

2 在圖形中畫出每根手指的粗細。

3 細化手指形狀，同時找出手掌肌肉的位置。

4 確定整體結構，細化整個手部。

抬起手擦拭眼淚，
讓角色有喜極而泣
的感覺。

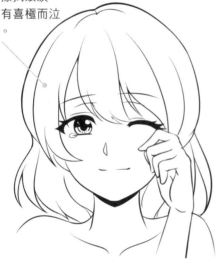

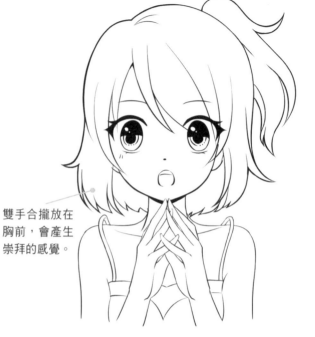

雙手合攏放在
胸前，會產生
崇拜的感覺。

女性手部動作展示

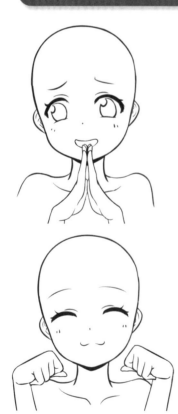

男性手部動作和情感表現

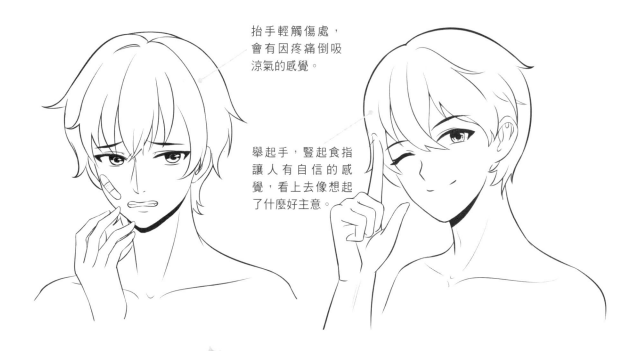

抬手輕觸傷處，會有因疼痛倒吸涼氣的感覺。

舉起手，豎起食指讓人有自信的感覺，看上去像想起了什麼好主意。

男性手部動作展示

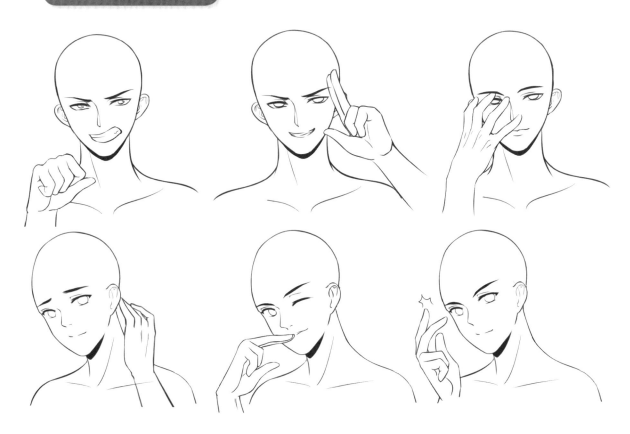

29 帥哥美女的面相法則

Q. 你能準確判斷下面兩個臉的性別嗎？

右圖中兩個臉型很明顯能分辨出 A 是女性，B 是男性。那麼能讓我們準確分辨出性別的要點在哪裡呢？接下來，讓我們來看看男女不同的特徵在哪裡吧！

A　　　　　B

男女特徵對比

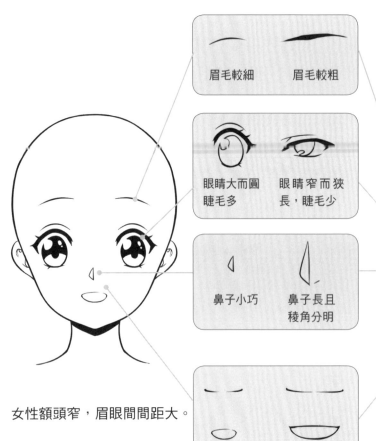

眉毛較細　眉毛較粗

眼睛大而圓睫毛多　眼睛窄而狹長，睫毛少

鼻子小巧　鼻子長且稜角分明

女性額頭窄，眉眼間間距大。

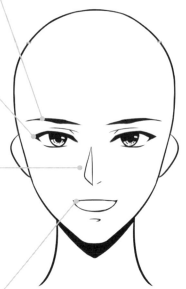

男性額頭寬，眉眼間間距小。

嘴小　嘴大

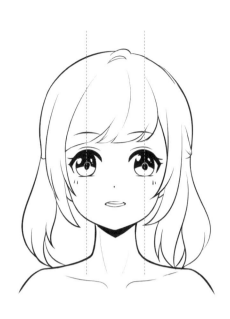

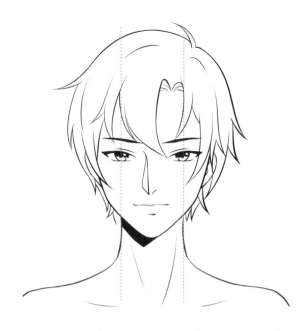

女性脖子纖細，正常情況下脖子粗細在雙眼中線以內。

男性脖子比女性粗壯，正常情況下脖子粗細恰好在雙眼中線上。

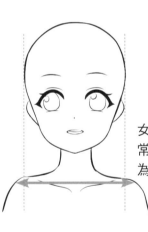

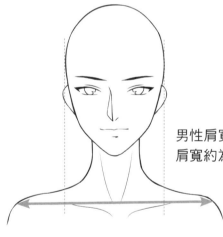

女性肩窄，正常情況肩寬約為1.5個頭。

男性肩寬，正常情況肩寬約為2個頭。

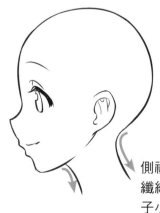

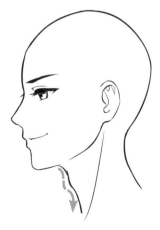

側視時，女性的脖頸纖細，線條圓滑，鼻子小而挺，臉部線條圓滑。

側視時，男性的脖頸比女性粗，有喉結凸起。鼻子高而挺，臉部線條稜角分明。

不同性格的男女

開朗的男女眼睛偏大，眉眼間間距較大，表情以笑居多。
女性眼睛大而圓潤，男性眼睛大卻狹長。

溫柔的男女眉眼弧度平緩，表情波動幅度不大，比開朗人物的眼睛更加纖長。

成熟的男女五官更加立體，眉眼弧度更大。女性的眉毛和眼尾上挑，更有女人味，男性的眉眼距離拉近，更加深邃。

30 快速掌握年齡公式

Q. 年齡最大的是哪一個？

右圖三個人物的年齡從左到右依次遞增。那麼讓人物具有年齡差異的要點在哪裡呢？讓我們來看看吧。

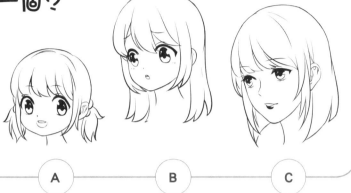

Ⓐ Ⓑ Ⓒ

年齡差異的特徵

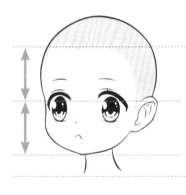

兒童眼睛大且在中心線靠下位置。

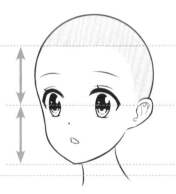

青少年的眼睛在頭部中線上。

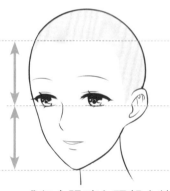

成年人眼睛在頭部中線偏上的位置。

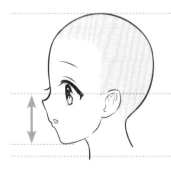

兒童頭部整體圓且短，下巴較短。

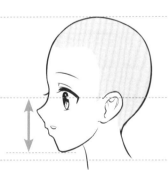

青少年頭部和下巴較長。

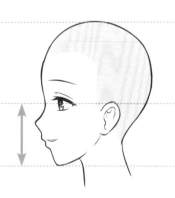

成年人頭部較長，下巴拉伸。

女性的年齡變化

● 幼女

1 畫出下巴較短的臉。　　**2** 五官分散，眼睛大口鼻小。　　**3** 繪製可愛的單馬尾。

● 少女

 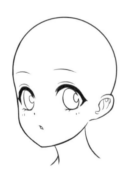 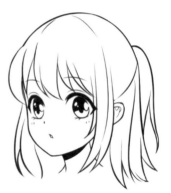

1 畫出下巴稍長的臉。　　**2** 五官較分散，眼睛稍大鼻子靠上。　　**3** 畫出青春的半紮馬尾。

● 成年女性

1 畫出長下巴的瓜子臉。　　**2** 五官集中，鼻子較長。　　**3** 畫出溫柔性感的波浪捲髮。

男性的年齡變化

• 男童

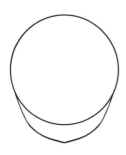 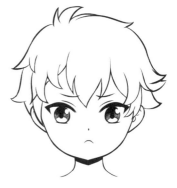

1 畫出豐滿可愛、下巴短的臉。

2 繪製時注意眼睛大而有神、口鼻小。

3 畫出蓬鬆的捲髮。

• 少年

 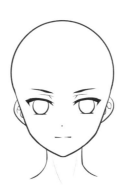 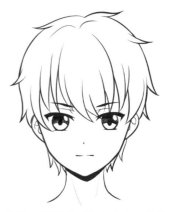

1 畫出下巴較尖的臉。

2 少年五官英氣，注意表現出眉眼的硬朗。

3 髮型為帶有少年感的長瀏海。

• 成年男性

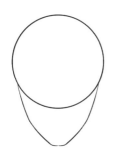 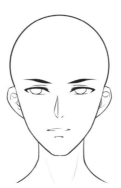

1 畫出稜角分明的臉。

2 成年人的五官集中。畫出深邃眉眼的要點是拉近眉眼距離。

3 繪製精幹的碎髮。

31 個性頭像設計

Q. 你能說出哪個頭像更吸引人嗎？

右圖 A、B 兩個臉部，B 明顯要更吸引人，因為 B 有更多個性化的元素，而 A 則平淡無奇。那麼，該如何設計個性化的角色呢？接下來就教你如何分析並設計不同類型的角色！

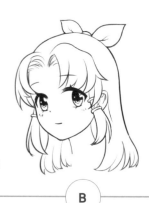

A　　　　B

塑造不同類型的人物

• 可愛型角色

雙馬尾可以增加可愛感。

裝飾物使人物的可愛度提升！

五官靠下顯得年齡較小。

增加小動作更顯俏皮可愛。

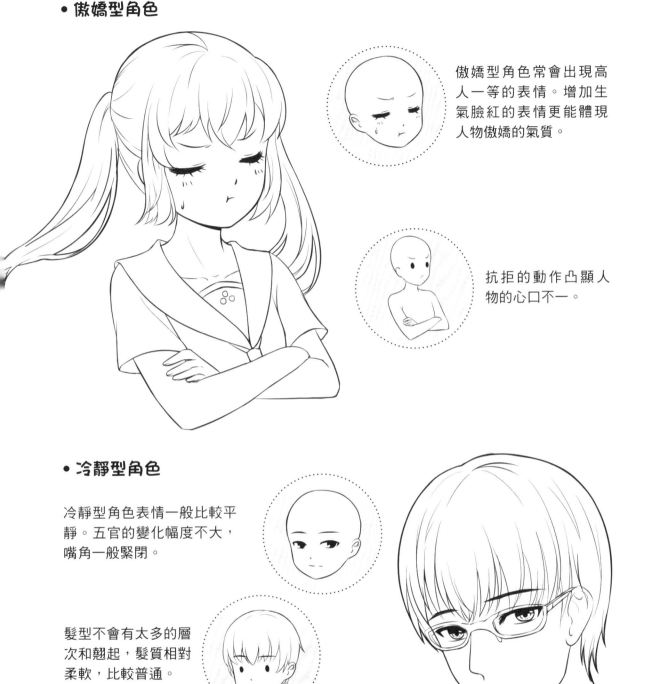

• 傲嬌型角色

傲嬌型角色常會出現高人一等的表情。增加生氣臉紅的表情更能體現人物傲嬌的氣質。

抗拒的動作凸顯人物的心口不一。

• 冷靜型角色

冷靜型角色表情一般比較平靜。五官的變化幅度不大，嘴角一般緊閉。

髮型不會有太多的層次和翹起，髮質相對柔軟，比較普通。

常輔以眼鏡等裝飾物。

• 前衛型角色

前衛型的角色表情比較有攻擊性。眉毛緊皺眼尾挑起，嘴角有挑釁的弧度。

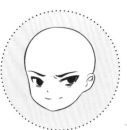

裝飾品會比較誇張。例如成排的耳釘、皮質的頸飾等。

髮質較硬，有更多的層次和翹起的髮絲。

• 溫柔型角色

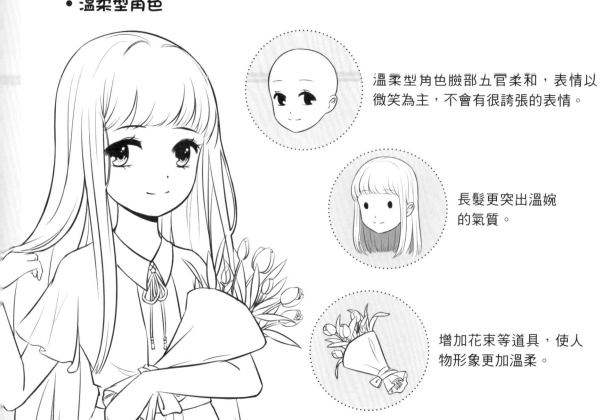

溫柔型角色臉部五官柔和，表情以微笑為主，不會有很誇張的表情。

長髮更突出溫婉的氣質。

增加花束等道具，使人物形象更加溫柔。

1 擬出人物特性關鍵詞「陽光少年」，畫出「少年」略帶稜角的臉型。

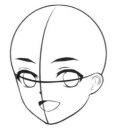

2 一般眼睛大而明亮，表情多為開朗的笑容。確定「十字線」，繪製眉眼時注意弧度上揚，嘴巴張開時嘴角弧度向上。

3 少年是充滿活力的。眼部強烈的高光讓人物更有少年的精神。

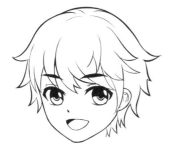

4 瀏海式短髮會讓人物顯得更加青春。繪製時要表現出該髮型豐富的層次和翹起的髮絲。

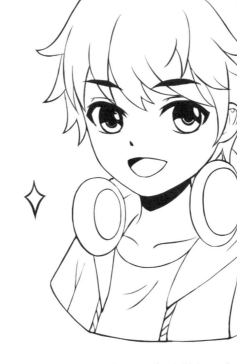

5 畫出脖子和肩膀。繪出符合少年形象的帽衫。

6 少年角色常會有時尚的裝扮。細化身體細節，添加青春感十足的頭戴式耳機，增添營造氛圍的裝飾，陽光少年的角色就畫好啦！

32 常見的頭像構圖大全

Q. 你會用這些構圖方法嗎？

右圖所示是三種最常見的構圖方式，巧妙地使用這些構圖方式可以讓畫面顯得更有層次感。相信你們已經迫不及待想要瞭解更多有意思的構圖方式了，下面就讓我們來學習如何用好的構圖讓畫面更加豐富和有趣吧！

X形構圖

九宮格構圖

傾斜構圖

常見的構圖方式

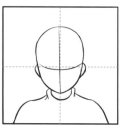

十字橫圖

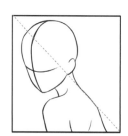

對角線構圖

人物動作構圖

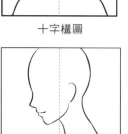

中心構圖

二分法構圖

正圓構圖

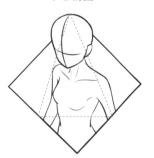

三角構圖

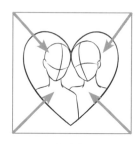

向心式構圖

邊框互動構圖

圓形構圖 ⭐

① 圓形邊框是方形邊框的延伸，構圖更加圓潤飽滿。
② 把主體安排在圓心，所形成的視覺中心構圖緊密。
③ 常輔以花環等裝飾元素與豐富畫面。
④ 構圖常與人物本身結合，例如裙子、頭髮。

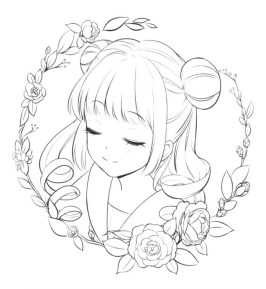

圓形邊框結合花環讓人物動作更
自然，花卉裝飾感極強。

月亮、蝴蝶等元素的圓形邊框構
圖讓畫面更豐滿。

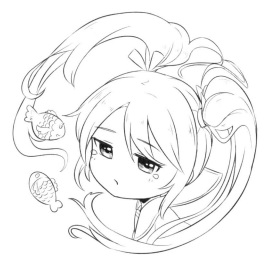

頭髮和小魚圍成一個環形，人物
臉部在環狀的視覺集中點。

裙擺和頭髮圍繞成圓形讓構圖更
加完整，人物本身更加突出。

九宮格構圖

① 橫豎三等分畫面，將角色置於任意線軌跡上會讓畫面更有趣。

② 九宮格構圖的四條線交匯點是人們視覺最敏感的地方。

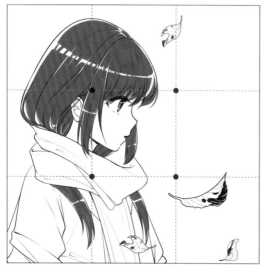

角色頭部處於四個交叉點的左上點，讓視覺中心集中在人物臉部。

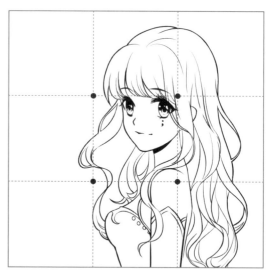

角色在九宮格處於右側豎線上，臉部在右上，大量留白讓人物更加突出。

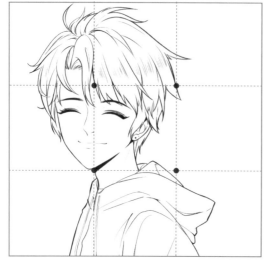

角色身體呈前傾角度，頭部恰好在左上焦點處。

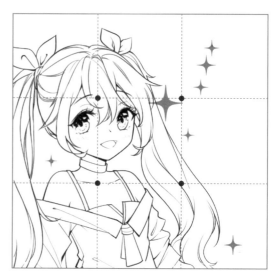

人物在九宮格左側豎線上，星星小素材在右上角交叉點附近，讓畫面更加豐富。

情侶頭像構圖

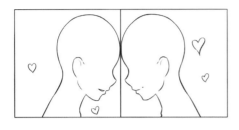

① 呈現同系列的髮型和服裝，讓角色和諧、統一。
② 構圖時注意角色的眼神和動作，讓人物產生互動。
③ 採用相似動作和道具讓角色更有情侶感。
④ 相連的背景板可以讓兩個角色成為一個整體。

同系列的條紋領口服裝和相連的背景板讓兩個角色更加統一。

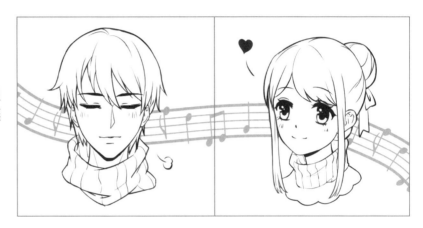

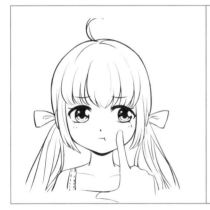

相似的年齡使兩個角色看上去像青梅竹馬。視角互換讓人物形成連結。

手部動作的一致性讓角色情侶感十足，心形背景會讓兩個角色更加甜蜜。

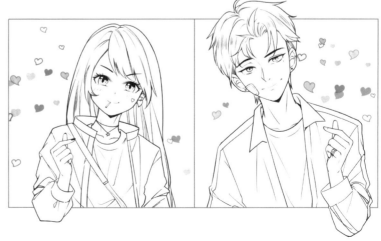

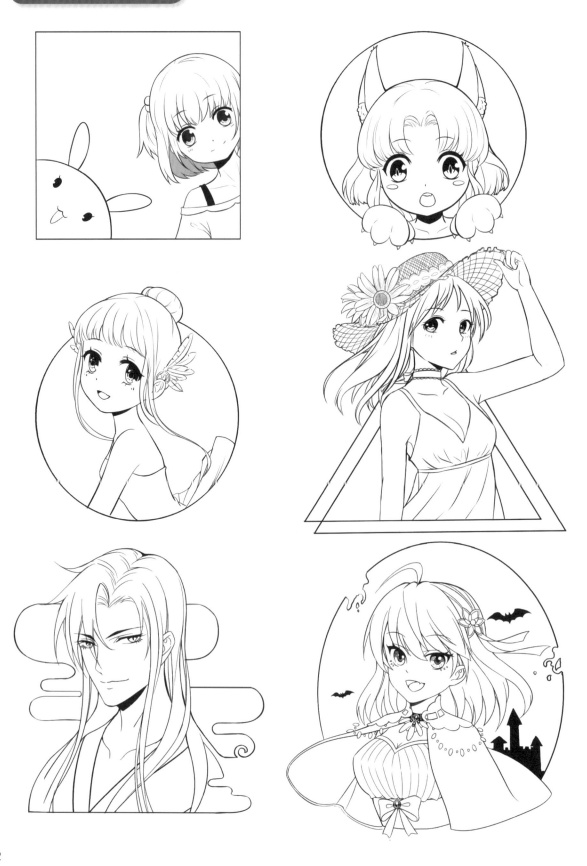